林家瑜──圖文

發現‧
城市咖啡館

COFFEE STORES *in*

TAIPEI

台北 × 東京

TOKYO

嚴選 **62** 家特色咖啡館

的魅力與日常

發現‧城市咖啡館 台北 × 東京

嚴選 62 家特色咖啡館的魅力與日常

作　　者｜林家瑜

責任編輯｜李雅蓁 Maki Lee
責任行銷｜袁筱婷 Sirius Yuan
封面裝幀｜謝捲子 Makoto Hsieh
版面構成｜譚思敏 Emma Tan
校　　對｜許芳菁 Carolyn Hsu

發 行 人｜林隆奮 Frank Lin
社　　長｜蘇國林 Green Su

總 編 輯｜葉怡慧 Carol Yeh
主　　編｜鄭世佳 Josephine Cheng
行銷主任｜朱韻淑 Vina Ju
業務處長｜吳宗庭 Tim Wu
業務主任｜蘇倍生 Benson Su
業務專員｜鍾依娟 Irina Chung
業務秘書｜陳曉琪 Angel Chen・莊皓雯 Gia Chuang

發行公司｜悅知文化　精誠資訊股份有限公司
地　　址｜105台北市松山區復興北路99號12樓
專　　線｜(02) 2719-8811
傳　　真｜(02) 2719-7980
網　　址｜http://www.delightpress.com.tw
客服信箱｜cs@delightpress.com.tw
ISBN：978-626-7288-40-5

國家圖書館出版品預行編目資料

發現‧城市咖啡館 台北×東京：嚴選62家特色咖啡館的魅力與日常／林家
瑜著. -- 初版. -- 臺北市：悅知文化 精誠資訊股份有限公司, 2023.05
144 面；17×23 公分
ISBN 978-626-7288-40-5（平裝）

1.CST: 空間設計 2.CST: 室內設計 3.CST: 咖啡館 4.CST: 日本東京都
5.CST: 臺北

967　　　　　　　　　　　　　　　　　　　112006965

初版一刷｜2023年05月
建議售價｜新台幣399元

自序

2017年夏天，我與先生在日本岐阜縣高山市的一個小店面，自己粉刷油漆，貼磁磚，鋸木板，開了一家咖啡館。我們用朋友烘的深焙咖啡豆，每天慢慢地沖著一杯杯咖啡、台灣茶，還有自製的古早味蛋糕，豆花，肉粽……

透過玻璃窗看到住在後面的老奶奶拄著拐杖經過時，習慣性按下熱水壺開關，門上的鈴鐺響起時轉頭說聲早，卻是附近牽著一隻白色秋田犬的阿伯，比老奶奶早一步來訪。每天把門牌翻到「OPEN」時，都期待今天會遇到怎麼樣的客人；營業結束後一邊把門牌翻成「CLOSE」，邊想著開咖啡店真是幸福。當然，也有諸多不順遂與沮喪的時刻，但依然受到當地居民支持而撐過了幾個年頭，真是萬分感激。

咖啡館是個特別的地方，不像餐廳就是去吃飯，書店則是去買書為主。咖啡館裡有人工作，有人聊天，有人只是來喝杯咖啡。在苦思下個計畫的人，也可能因為與店員交談而讓他靈光乍現，或是聽著別人的話語讓自己沉靜下來，或是放空享受內心歸零的狀態。這裡孕育著許多不同的人生，各自相異的生命際遇也交織成為空間的一部分。

我在開店之前其實就開始了咖啡館的手繪紀錄，不是因為想開店而記錄，當時任職室內設計的我起初將它視為一個學習機會，並且增強對設計師而言很重要的手繪能力，翻出剛開始的幾幅畫，都會不免覺得畫得很糟而不想展示給別人看。手繪咖啡館的習慣在我即使開店以後，也依

然把它當成興趣持續下去，而在我成為咖啡店老闆之後，觀察角度也變得不同。室內設計的觀點加上咖啡館店主，我更好奇主理人在他所創造的空間裡想要表達哪些訊息？背後的故事是什麼？選用的傢俱怎麼來的？為什麼用這個顏色？透過一點一滴的觀察，時而與店主交流，然後再慢慢畫在紙上。

每一張畫，除了店家的配置和飲食，我更深入記下了許多細節。醉心於觀察平時不會被人注意到的細部，覺得這些細節更蘊藏了店家的思想或玩心。不管是顏色，材質，還是一張椅子，一盞燈，一個擺飾，有了這些，竟讓當天的咖啡香氣或蛋糕味道的記憶都更加完整了。

畫著畫著，也在日本獨立出版了四本系列書《スケッチで巡るカフェの旅》手繪咖啡館旅行，包含福岡篇，飛驒篇，札幌篇，東京篇。這次回到台灣，感謝前輩Hally哥的牽線與悅知文化的邀請。本書收錄了東京與台北的咖啡館手繪，也用文字記錄了我當下的經驗，還有幾篇輕鬆的專欄。書裡除了大家熟知的品牌外，更探訪了在地社區型的有趣店家。

這本書與其說在介紹咖啡館，不如讓它為你的小旅行探路。我沒有深入分析東京與台北咖啡館的不同之處，只是因為喜歡，才想要記錄身處咖啡館當下的所見所聞。感謝許多大大小小咖啡館認同我的畫作，願意讓我收錄在書裡，希望大家可以閱讀這本書之後決定今天要去哪間店，先從畫裡想像一下空間，再到店裡對照實際細節，或許會留意到更多我沒有觀察到的地方！最後提醒一下，請大家探訪前，仍以當日公告的營業時間為準，以免撲空喔。

contents

Part 2__ 東京篇

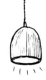

Behind the scenes__ 幕後花絮特輯

Part 1

台北篇

時間緩緩流過，
一杯咖啡，一塊肉桂捲，
生活本該就是平淡而美好的吧。

Congrats Café

◎ 106台北市大安區文昌街49號（信義安和站）
🕐 9:00-22:00（平日）；13:00-22:00（假日）

與Congrats的初次相遇，其實是之前他們還在隔壁棟古董店二樓的時候（更早以前則是腳踏車咖啡攤！），那時店裡成了古董展示的延伸，我很喜歡這樣被老傢俱包圍的感覺。

「其實我本來想讓店裡有日本侘寂（wabi sabi）的氛圍，但沒想到東西這麼多……那就下次吧！」後來他們搬到走路距離一秒的隔壁，以簡單的素材與配置，活用老舊木材呈現出了侘寂的氣氛，一樓的客人可以與店主聊天，坐在二樓可以埋頭做自己的事。店主還在咖啡店外做了一個燒炭暖爐「圍爐裏」，冬天也能在外頭喝咖啡、烤糰子。

兩年多後再回來，店主Super端出了他們尚在研發中的飲品，聽他說著去日本參加的賽事，還分享了未來的計畫。已是台北咖啡館前輩的Congrats Café，依然繼續在成長。

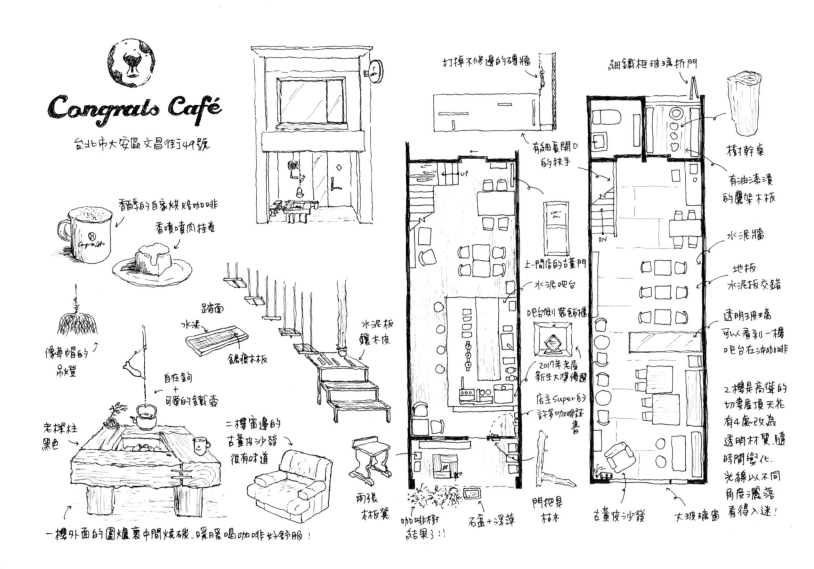

Congrats Café

台北市大安區文昌街49號

香醇的自家烘焙咖啡

香噴噴肉桂捲

像華帽的吊燈

老探柱黑色

踏面
水泥
鋸痕木板

自在鉤+可愛的鐵壺

二樓窗邊的古董皮沙發很有味道

水泥板鐵木皮

一樓外面的圍爐裏中間燒碳、暖暖喝咖啡好舒服!

兩張木板凳

咖啡樹結果了!!

石盆+浮萍

打掉不修邊的磚牆

有細長開口的扶手

UP

上一間店的古董門

水泥吧台

吧台側的裝飾櫃

2017年老屋新生大獎佳選

店主Super的許多咖啡証書

門把是枯木

古董皮沙發

細鐵框玻璃折門

樹幹桌

有油漆漬的鷹架木板

水泥牆

地板水泥板交錯

透明玻璃可以看到一樓吧台在沖咖啡

2樓是高挑的切妻屋頂天花有4處改為透明材質隨時間變化、光線以不同角度灑落看得入迷!

大玻璃窗

OASIS Coffee Roasters

📍 106台北市大安區信義路四段199巷7-3號（信義安和站）

🕐 9:00-19:00

在OASIS剛成立的時候，我曾經與家人來過這裡。店主頂著一頭型男捲髮，瀟灑地在吧台裡沖著咖啡。牆上擺滿了來自世界各地咖啡館的豆袋，裡頭的木長椅造型簡單趣味，這應該是自己做的吧？一問之下，捲髮型男店主開始述說起綠洲誕生的故事。邊沖了不一樣風味的咖啡請我們試喝。

三年後再回來，自製的長椅好像壞了，換成扎實的木椅，當初架上的咖啡館豆袋，變成了綠洲自家烘焙的咖啡商品。也參加各種賽事，茁壯成長，持續受到業界肯定，並開了另一家分店（位於南京復興站）。

然而不變的地方，是不需要心理準備就能走進去，隨時喝杯好咖啡的鄰家氛圍，還有帶著圍巾的咖啡玻璃瓶，繼續為客人帶來溫暖。

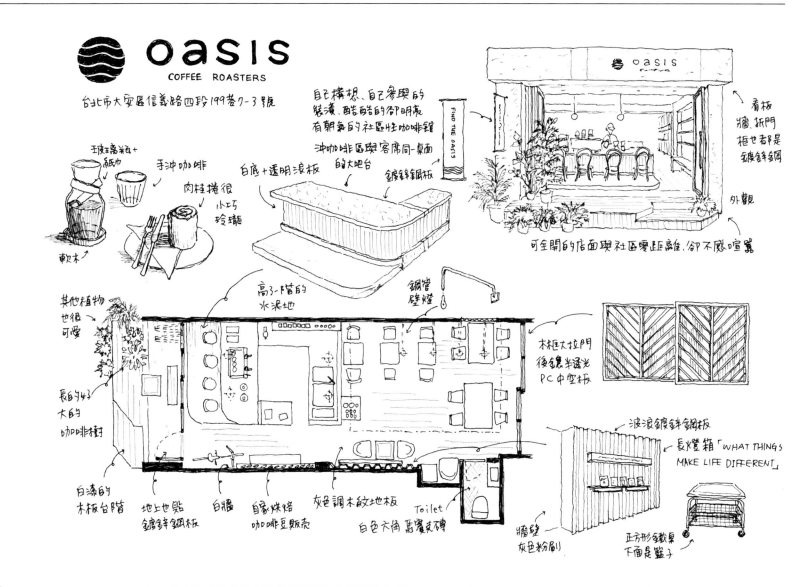

oasis
COFFEE ROASTERS

台北市大安區信義路四段199巷7-3號

自己構想、自己參與的
裝潢、酷酷的卻明亮
有朝氣的社區性咖啡館

沖咖啡區與客席同一桌面
的大吧台

玻璃藥罐+
紙物

手沖咖啡

肉桂捲很
小巧
玲瓏

白底+透明滾板

鍍鋅鋼板

軟木

看板
牆、折門
櫃也都是
鍍鋅鋼網

外觀

可全開的店面與社區零距離佳，卻不感喧鬧

其他植物
也很
可愛

高3-1階的
水泥地

鋼管
壁燈

長的好
大的
咖啡樹

木框大拉門
後鎖半透光
PC中空板

波浪鍍鋅鋼板

長燈箱「WHAT THINGS
MAKE LIFE DIFFERENT」

白漆的
木板台階

地上也貼
鍍鋅鋼板

白牆

自家焙焙
咖啡豆販売

灰色調木紋地板

Toilet

白色六角馬賽克磚

牆壁
灰色粉刷

正方形鐵載桌
下面是籃子

W&M Workshop

⊙ 106台北市大安區安和路一段127巷25號（信義安和站）
🕐 12:00-19:00（週二公休）

磁磚打掉後不修邊幅的厚重水泥牆旁，是一面透明的規律玻璃磚，這樣的衝突感，簡直是絕妙的搭配。室內也延伸了這樣的氛圍，潔淨有質地的大理石與實木傢俱，讓空間更增添了一份沉穩。

咖啡選用的是東京的PASSAGE COFFEE。為了配咖啡，我點了一塊軟餅乾，在剛出爐時嘗了一口，就在我考慮要不要再來一塊的時候，便陸續被其他客人買光了。真想偷偷地向店主問食譜，帶回我的日本咖啡館。

看著來來去去的客人，我邊完成本子上的畫稿，再抬頭望著牆上的「Life's hard」霓虹燈，似乎呼應了在對面公園玩耍的孩子們，或許人生很難，不如就活在當下盡情享樂吧！

Est. 2015
- Espresso. Filters. ColdBrew -
WORKSHOP

台北市大安區安和路一段127巷25號

手沖咖啡

讓人吃一次就無法忘懷的軟食餅乾

NOMZIE ft. W&M workshop

每週一晚上的預約制經典調酒之夜

Life'z hard

一整面鏡子

灰色木紋牆

wc

黃色光霓虹燈

古典畫框的水彩畫

酥軟餅皮 剛烤好超香!!

滷鹹蛋黃麻糬 芋泥肉鬆

咖啡豆
使用日本東京的
PASSAGE COFFEE

有質感的木桌椅

細長玻璃窗,可以窺見軟食餅乾製作過程

燈具造形也很吸睛

鑲嵌帶有點藍色的大理石板

臥氣的白色
Victoria
Arduino
Eagle One
義式機

磁磚打掉後的粗糙水泥牆

NOMZIE的廚房

水泥地

一整面的玻璃磚牆很有氣勢!增添透明感

大地台是主視覺,與地板鑲嵌的大理石一樣材質

室外的長椅

下有間接光

淺灰色框+玻璃門

木板凳當桌子

RUFOUS COFFEE ROASTERS 2

📍 106台北市大安區基隆路二段266號（六張犁站）
🕐 11:00-18:30（週四公休）

這天來到了基隆路上的二店，深色外觀的RUFOUS，低調藏身在高架橋起點的對面，有著歐洲精品店的外觀，像是穿著體面西裝的大叔，用著低沉的嗓音向我打招呼。我拉開了金色菊花手把，一陣咖啡香便撲鼻而來。

即使那天寒風刺骨，還是無論如何都想要喝杯奶油冰滴咖啡，因為看到Hally哥上次在這裡一口氣喝了三杯！

平日午後人不多，我坐在位子上東張西望，牆上有在咖啡樹上跳舞的蜂鳥壁畫，玻璃燈罩裡藏了金屬網的吊燈，還有長椅後方的整排斜鏡將空間延伸得更加寬闊，相對於極簡的空間有時會讓我不知所措，這小小店面有著豐富的元素，反而給了我一種安心感。

奶油冰滴來了！滿心期待喝了第一口、第二口，然後就停不下來了。離開時看到烘豆室裡默默烘豆的老闆，這家店就像是他的化身呢！

COFFEE ROASTERS

ESTD 2007

RUFOUS

THE TRUE COFFEE COLOUR
FROM OUR IN-SHOP ROASTING

台北市大安區基隆路二段266號

漂浮奶油冰滴
香醇奶油更凸顯咖啡氣味
一口接一口停不下來

有點華麗的
焦糖蘋果派

深灰色烤漆
帶了一點光澤
給人沉穩
的印象

玻璃窗上貼著許多咖啡產地的國名和國境形狀

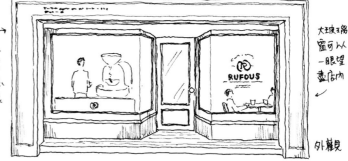

大玻璃窗
宜可以
一眼望
盡店內

RUFOUS

外觀是

高高的大吧台與後方壁畫,小空間卻
層次感豐富!

木板+
黑色
鋼管
支架

黑色
大理石
台面

木板

帶點灰色的木紋地板

金色底
座壁燈

鏡面反射拉寬了狹長的店內
空間

深灰
木框

傾斜

靠牆的長椅後方
是一排鏡子

有壁燈部分是垂直鏡面

烘豆空間,可以看到主理人
小楊豪邁地烘著一桶一桶的豆!

壁燈

金色

這面牆
也有壁畫

有黑色小燈
的展示櫃

層架木紋
側板黑色背面白

壁畫

灰色皮質
鈕扣靠背

木板長椅

黑色石板風
的桌子

吧台上方
吊燈

裡面是細格金網 玻璃 黑蓋子

咖啡樹
與蜂鳥的
彩繪壁畫

拱形開口

Moonshine Coffee Roasters

◎ 106台北市大安區敦化南路二段265巷7號1樓（六張犁站）
🕐 8:30-18:30

從四維路的創始店開始，便很喜歡這裡總是被常客圍繞的氣氛，就好像去朋友家拜訪，大家一起圍坐在階梯式的座位上，讓人想起滿室的對話與笑聲。

後來Moonshine搬了家，積極參與咖啡賽事活動，還多了另一間店。終於挑了一天來拜訪他們的新店址。

天空飄著清冷的小雨，邊想像戶外座位天晴時的舒適模樣，邊推開門想找個位子窩著取暖。相較於創始店和樂融融的氛圍，這裡則是考量到各類型客人的需求，讓他們可以依照喜好選擇今天要坐哪裡，是個沒有壓力的空間。

菜單升級後加進了早午餐元素，還有咖啡調酒，更常見到咖啡師親切又積極地向有興趣的客人介紹豆子。我也不經意偷聽著咖啡豆的介紹，啜著我的拿鐵，看著牆上的「No worries, be coffee」字樣，我想，或許這一刻只要有咖啡，其他煩惱都可以暫時拋諸腦後了。

MOONSHINE
COFFEE ROASTERS

台北市大安區敦化南路二段265巷7號

與四維路的創始店一樣受到常客
喜愛,昇級的新菜單也讓人驚呼美味!

來3起司、培根、還加3
蜂蜜堅果的「月光聖堡」

用美式玻璃
杯裝的拿鐵

桌面不鏽鋼

桌面不間接光

前方戶外區讓室內更加安靜放鬆

白色遮雨棚

會發光的
立體字
看板

Counter

水泥浪板

玻璃磚矮牆

牆壁
地板
皆為
水泥

吧台上方ㄇ字形細長吊燈

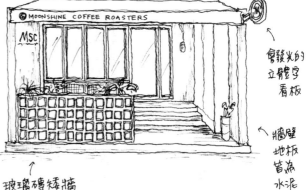

kitchen

水泥空心磚
堆砌成的
長椅

烘焙室

好像是
舊店吧台
上那台
吊燈

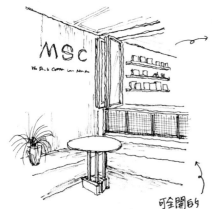

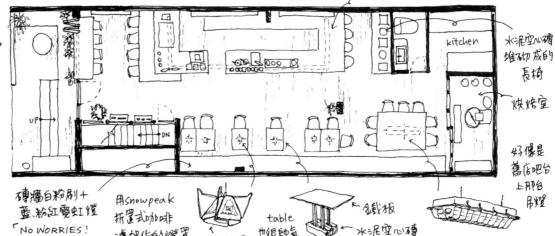

前方是很舒服的戶外區

可全開的
折疊窗,與
室內相連

磚牆白粉刷+
藍、粉紅霓虹燈
「NO WORRIES!
BE COFFEE!」

用snowpeak
折疊式咖啡
濾架作的燈罩

不鏽鋼

table
也很帥氣

鐵板

水泥空心磚

MKCR Mountain kids chill & relax

◎ 106台北市大安區嘉興街359號（六張犁站）
🕗 8:00-20:00

如果台灣的騎樓，可以多一點像山小孩一樣的地方該有多好。令人嚮往的寬敞木板陽台，順勢與對面的嘉興公園連接在一起，轉角的小榕樹也為景色帶來光影的變化，把三連的玻璃窗往上拉，與街區互道早安，這裡是常客最心儀的座位。

吧台的另一邊，是安靜的室內座席，牆上放著許多質感雜誌，一旁的年輕店員也在看書，我一度以為自己身在圖書館。窗戶木框、櫃子邊緣、長椅角落，都加入了弧型的設計，讓極簡的空間多一些變化。

愜意的平日午後，我聽著窗邊座位的父親陪孩子學英文，時間緩緩流過，一杯咖啡，一塊肉桂捲，生活本該就是平淡而美好的吧。

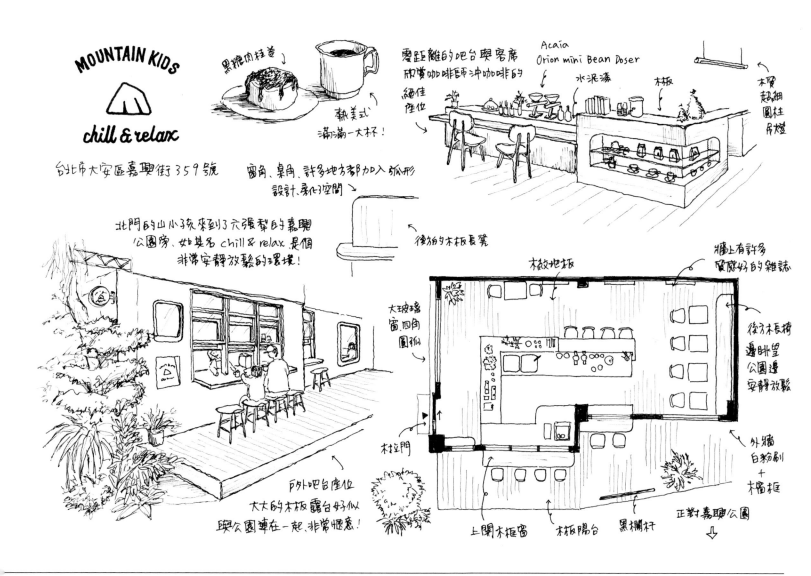

MOUNTAIN KIDS

chill & relax

台北市大安區嘉興街359號

黑糖肉桂卷

熱美式
滿滿一大杯!

零距離的吧台與客席
欣賞咖啡師沖咖啡的
絕佳座位

Acaia
Orion mini Bean Doser

水泥漆

木板

木質超細
圓柱吊燈

窗角、桌角、許多地方都加入弧形
設計,柔化了空間

後方的木板長凳

北門的山小孩來到了充滿綠的嘉興
公園旁,如其名 chill & relax 是個
非常安靜放鬆的環境!

木敘地板

牆上有許多
質感好的雜誌

大玻璃
窗四角
圓弧

後方木長椅
邊眺望
公園邊
安靜放鬆

木拉門

戶外吧台座位
大大的木板露台好似
與公園連在一起,非常愜意!

上開木框窗 木板陽台 黑欄杆

正對嘉興公園
⇓

外牆
白粉刷
+
框框

Coffee Sind

⊙ 100台北市中正區新生南路一段56巷8號（忠孝新生站）
🕐 12:00-22:00

位於忠孝新生站5號出口，以咖啡吧的形式，像太陽般招呼客人。雖然座位只有吧台和幾張椅子，但周遭的台階、花壇，都變身為他們沒有桌號的客席，這裡總是聚集著常客與咖啡愛好者，有著不可思議的引力。

由左腦和右腦所組成的Coffee Sind，研發功力讓人佩服，常常有著出乎意料的點子，這天我來了一杯「好柿花生」，柿子與花生搭配出來的滋味很難想像吧？

於是我為了一探究竟，向他們提議採訪位在內湖的工作室COFFEE SIND HUS。HUS坐落於一個山邊小社區，對面彩繪成天空的水泥牆邊，總會冒出一隻黑狗跟你打招呼。HUS有各種用途，平常用來研發和備料，順便開放給常客來喝咖啡聊天，好像來鄰居家拜訪一樣，可以無話不聊。

後記：這天除了空間，店主香吉士給我看的那罐玉蘭花水，更激發了我的好奇心，於是我將之介紹於〈幕後花絮特輯〉，感謝香吉士，不只分享了經驗，也分享了令人驚喜的靈感。

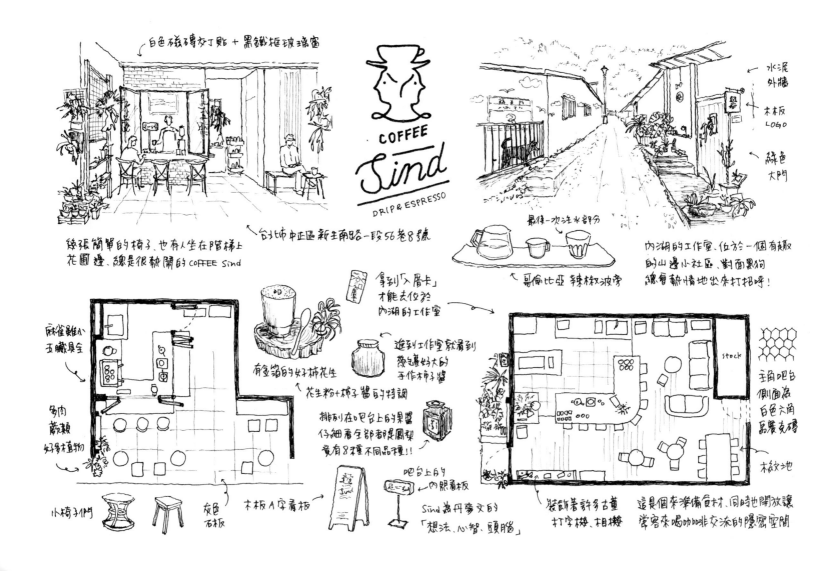

白色磁磚交丁貼 + 黑鐵框玻璃窗

COFFEE
Sind
DRIP & ESPRESSO

水泥外牆

木木板 LOGO

綠色大門

幾張簡單的椅子,也有人坐在階梯上
花圃邊、總是很熱鬧的 COFFEE Sind

台北市中正區新生南路一段56巷8號

最後一次注水部分

哥倫比亞 辣椒波旁

內湖的工作室,位於一個有趣的山邊小社區,對面黑狗總會熱情地出來打招呼!

麻雀雖小
五臟俱全

拿到「入屑卡」
才能去位於
內湖的工作室

有金箔的好柿花生

進到工作室就看到
發酵著好大的
手作柿子醬

花生粉+柿子醬的特調

排列在吧台上的果醬
仔細看全部都是鳳梨
竟有8種不同品種!!

stock

主角吧台
側面是
白色六角
馬賽克磚

木紋地

多肉蕨類
好多木直物

小椅子們

灰色
石板

木板A字看板

吧台上的
內照看板

Sind 為丹麥文的
「想法、心智、頭腦」

裝飾著許多古董
打字機、相機

這是個來準備食材、同時也開放讓
常客來喝咖啡交流的隱密空間

聲色 Soundsgood

📍 106台北市大安區新生南路二段30巷1-3號（大安森林公園站）
🕐 12:00-18:00（五、六、日 21:00關門）（週一公休）

主打音樂的咖啡館，這裡不只有音樂和咖啡，還有更多意料之外的驚喜。

不論是像異次元空間的弧形入口，還是把傳聲筒作為手把、長號黑管當成桌腳的玩心，這裡將音樂元素與空間結合的出奇想法，實在相當有趣。

我在店裡假裝跑廁所，晃來晃去，像在尋寶一樣，一下發現地上的畢業證書和紙鈔，一下又看到牆上讓人懷念不已的SHE錄音帶，地下室似乎還有個讓人能更專心聽音樂的地方。我心想：「啊，或許我的畫也是每家店的尋寶圖吧。」

「吧台和吊燈的設計，都是擷取於雨夜花的聲波，還有外面的傘架也是！」年輕店員帶我瞧了一眼外面牆上的鐵製傘架。即便不懂音樂的我，都能深刻感受到店主對音樂滿溢出的愛！

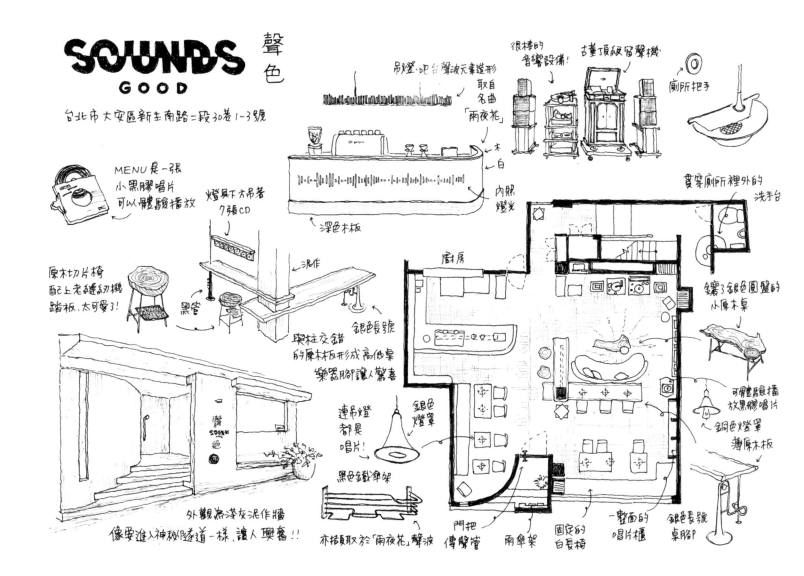

SOUNDS
GOOD
聲色

台北市大安區新生南路三段30巷1-3號

吊燈:吧台聲波元素造形
取自名曲「雨夜花」

很棒的音響設備!

古董頂級留聲機

廁所把手

木白

內照燈光

深色木板

貫穿廁所裡外的洗手台

MENU是一張
小黑膠唱片
可以體驗播放

燈具下方吊著
7張CD

鑲了銀色圓盤的
小原木桌

原木切片椅
配上老縫紉機
踏板,太可愛了!

泥作

黑管

銀色長號

樑柱交錯
的原木板形成高低桌
樂器腳部讓人驚喜

可體驗播放黑膠唱片

銅色燈罩
薄原木板

廚房

連吊燈都是唱片!

銀色燈罩

黑色鐵戟傘架

門把
傳聲筒

雨傘架

固定的白長椅

一整面的唱片櫃

銀色長號
桌腳部

亦摘取於「雨夜花」聲波

聲
SOUND
色

外觀是淺灰泥作牆
像要進入神秘隧道一樣、讓人興奮!!

Jack & NaNa COFFEE STORE

◎ 106台北市大安區和平東路一段157巷11號（古亭站）
🕐 13:00-19:00（週三公休）

Jack & NaNa 其實是我剛開始接觸獨立咖啡店時很喜歡去的地方，那時還在臨沂街的他們，有個折窗可以全開的戶外吧台，畫龍點睛的鐵窗花扶手，還有那杯帶著甜甜香味的瓜地馬拉，都讓我難以忘懷。

疫情事隔三年，終於有機會拜訪他們的新址，距離我老家10分鐘的腳程，隱身在一個安靜巷弄裡，穿過有著愛心形狀葉片的植栽、茂盛的鹿角蕨，一扇古董木門便映入眼簾，這秘境般的氛圍令人心跳加速。

承襲創始店簡約又優雅的內裝，咖啡種類也琳瑯滿目，而午餐時間一過，店內立刻高朋滿座，更讓我確信這裡是咖啡愛好者心中，屹立不搖的經典。

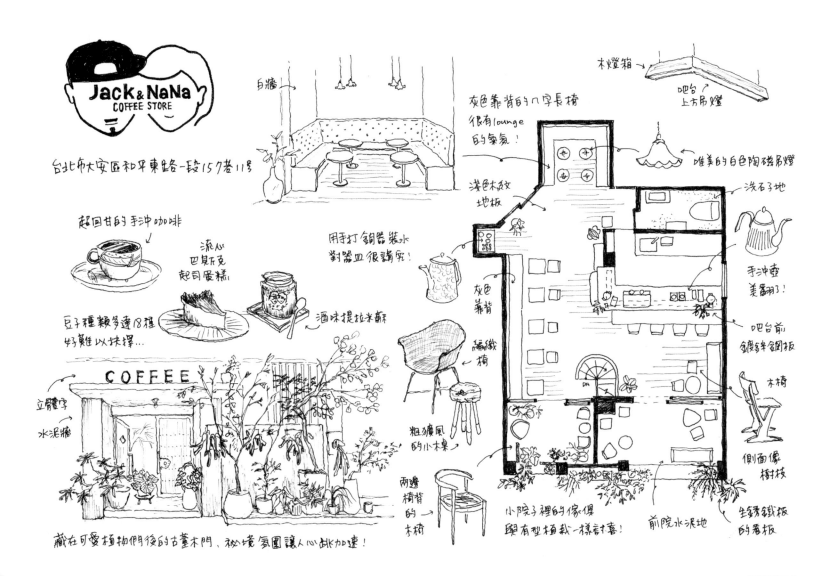

Jack & NaNa
COFFEE STORE

台北市大安區和平東路一段157巷11号

白牆

灰色靠背的ㄇ字長椅
很有lounge
的氣氛！

木燈箱

吧台上方吊燈

唯美的白色陶瓷吊燈

淺色木敁地板

洗石子地

超回甘的手沖咖啡

流心巴斯克起司蛋糕

用手打銅器裝水對器皿很講究！

手沖壺美翻了！

豆子種類多達18種好難以抉擇...

酒味提拉米蘇

灰色靠背

編織椅

吧台前鍍鋅鋼板

木椅

COFFEE

立體字
水泥牆

粗獷風的小木桌

側面像樹板

兩邊椅背的木椅

生鏽鐵板的看板

藏在可愛植物們後的古董木門，祕境氣圍讓人心跳加速！

小院子裡的傢俱與有型植栽一樣討喜！

前院水泥地

VWI by CHADWANG

⊙ 106台北市大安區忠孝東路三段251巷4弄16號（忠孝復興站）

🕐 11:00-19:00

VWI的創始店，帶有禪意的寧靜氛圍，也同時傳達了專業的氣勢，一直是我很鍾愛的地方。事隔兩年半回來，得知他們搬家後，心裡不免覺得有些可惜。

這天我來到了他們的新店，卻看到了許多熟面孔。綠色的藤編椅、方形原木凳、像裝置藝術的大花盆，淺木色拉門，甚至天花板上的方形線形吊燈，都被店主一起帶了過來，看到與回憶相連的元素，總會特別懷念。

新的空間裡，打掉而未修邊的水泥磚牆，加上一旁銳利的鏡面吧台，擁有衝突性的對比之美。原有的磨石子地板，也巧妙地與傢俱相互輝映，呈現出復古的氛圍。

在暖和的冬日，我點了一杯手沖冰咖啡，香氣在口中擴散並穿越鼻腔，我整個人也放鬆了起來。咖啡師在忙碌之餘仍不忘幫客人加水，瞄了一眼我手中的手繪圖，發出了驚嘆：「哇！妳好厲害喔！」

就算在咖啡業界已大有成就，還是堅持讓享用一杯好咖啡成為日常，我在這裡感受到的不只是咖啡職人精神，也重溫了記憶中的美好。

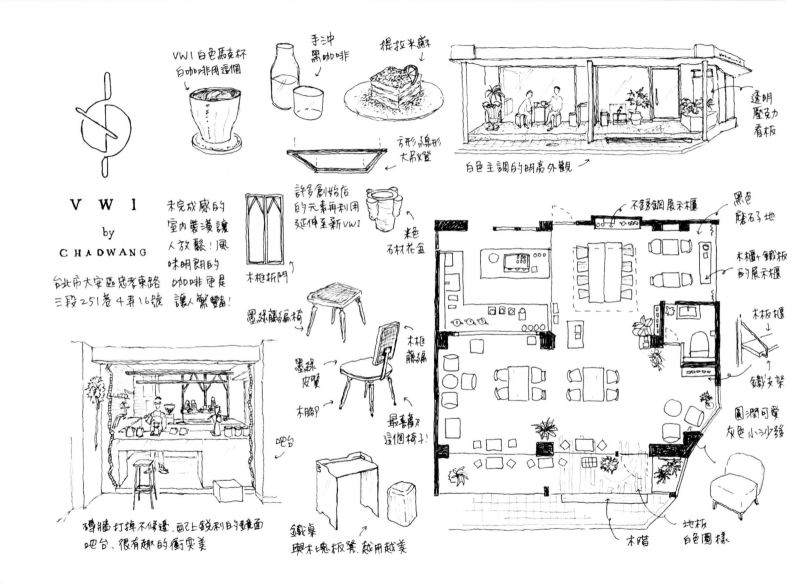

COFFEE : STAND UP 立良

◎ 110台北市信義區永吉路61號（市政府站）
⏰ 10:00-19:45（六、日只到17:45）；12:00-19:45（四）（週三公休）

站著喝，是從日本的立吞居酒屋、立食麵店的點子而來，除了可以很快速地享用完上路，節省空間，還給整天坐辦公室的人有站起身的機會。

而站著喝咖啡，似乎會拉近兩人的距離，讓人忍不住想為立良的客人從背後拍張照片。

讓人可以站著喝的吧台是弧形設計，與一般弧形朝著咖啡師那側不同，它的曲線圍繞著客人展開，使得這個小區域更容易讓人進入。而恰到好處的裝飾細節有畫龍點睛之效，使整個咖啡空間更加有深度。

我去咖啡館通常喜歡喝店家的特調，或是配方咖啡，這裡的一號二號三號，都很值得試試。大家也不妨在牆上找找看我的畫吧。

立良

COFFEE : STAND UP

台北市信義區永吉路61號

配咖啡的食物與
各家烘焙坊合作

西己方咖啡有三種
一號中焙
二號深焙
三號中深焙

圓角開口

吧台角
削邊雨節

手沖咖啡

可露麗

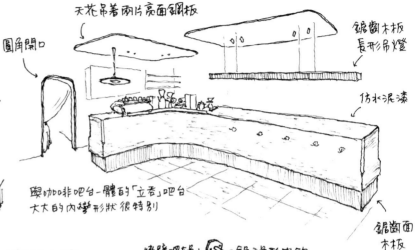

天花吊著兩片亮面鋼板

鋸齒木板
長形吊燈

防水泥漆

與咖啡吧台一體的「立吞」吧台
大大的內彎形狀很特別

鋸齒面
木板

大燈箱
「Let coffee stand up you everyday」

下部鋸齒面木板 →

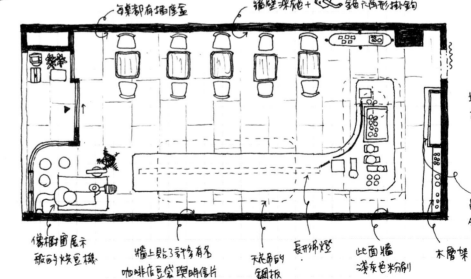

每桌都有插座孔

牆壁深槽 + 鋁六角形掛鉤

地板大片
灰色磁磚
直鋪貼

吊櫃門
鋸齒木板

木層架

像櫃窗展示
般的烘豆機

牆上貼了許多有各
咖啡店豆袋與明信片

天花吊的
鋼板

長形吊燈

此面牆
漢灰色粉刷

小青苑 Cyan Cafe

📍 11064台北市信義區基隆路一段147巷29號（市政府站）

🕐 13:00-19:00（週日公休）

長達十天的過年假期，我跟女兒兩人每天往返家裡和公園已覺得了無新意，於是決定與孩子們相約去爬象山。這天是暖呼呼的冬日，爬了相當於二十層樓的階梯之後，四歲兒便宣告投降，於是下山尋找咖啡店休息。就這樣來到了不可思議的小青苑。

推開藏身在茂密植物後方的古董門，竟是一群「怪獸」迎接我們！怪獸舞台旁，是小魚們住的水族箱。環視店內，發現幾個氣質古董傢俱上也掛了怪獸的裝飾，另一個古董櫃則是住滿了世界各地的鐵件小物，連牆上都爬滿古老的道具。對了，還有個角落甚至是植物們的溫室！

說到這裡你腦裡一定開始混亂，這到底是什麼地方？

我跟女兒坐定位後，一如往常拿出各自的紙筆開始畫畫，時而啜一口咖啡，她喝她的黑糖牛奶，我們時而分享彼此畫裡的內容，然後互相爭奪碗裡的千層麵，回過神來已經接近黃昏時分了。

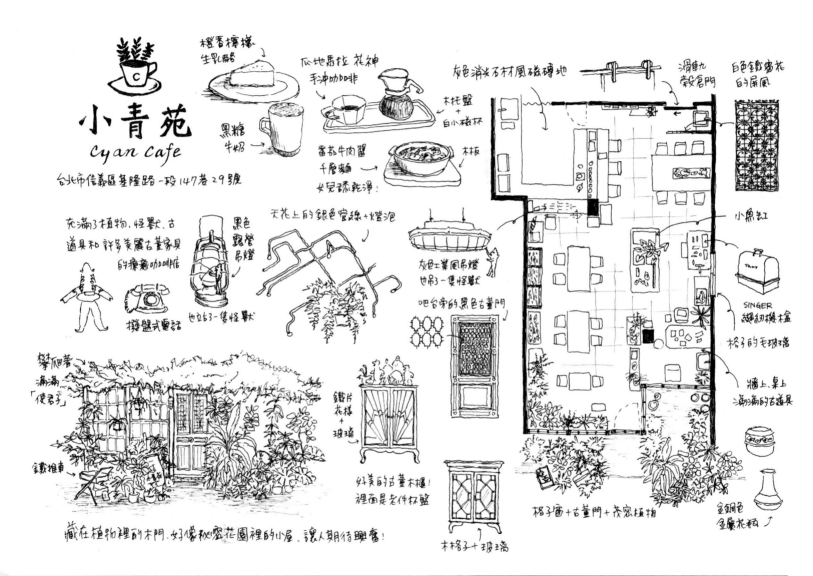

點二咖啡

⊙ 104台北市中山區民族東路208號2樓（中山國小站）

⊕ 12:00-18:00

每次去點二，我總喜歡帶著女兒一起造訪。早上先帶她去圓山站花博公園玩耍，中午吃點東西後便慢慢散步到點二。兩人分食完戚風蛋糕，大飽口福後，再去對面的另一個花博公園園區，邊看頭上的飛機，邊度過午後時光。

每次去點二都要找一下入口，因為它藏在幾家修車行之間，直到抬頭確認過招牌，我才敢放心爬上那狹窄的樓梯。一開門，喜歡小孩的店狗隨即熱情地迎接，竟然還穿著跟我女兒一樣的毛背心！

店內以老傢俱為主佈置了整個空間，入口的鐵架網擺了一台復古唱片機，迷人的燈具們點綴其間，有對情侶擠在窗邊看飛機，也有人安靜地享受提拉米蘇。我吃了一口裝飾著卡通眼睛的戚風蛋糕，配上外觀討喜可愛的甜甜圈卡布。吧台上擺出了三款自釀梅酒，而店主手臂上的咖啡樹刺青，似乎在述說著堅毅不搖的熱情。

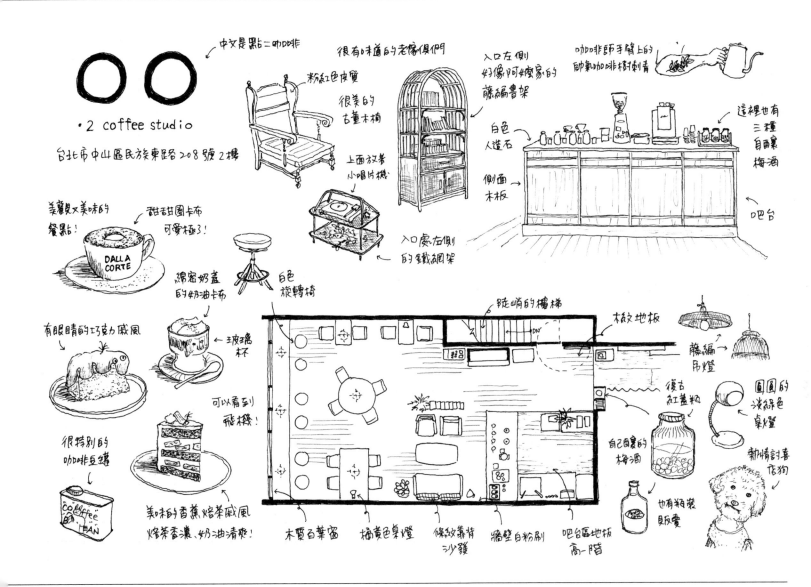

○○

· 2 coffee studio

台北市中山區民族東路 208 號 2 樓

中文是點二咖啡

很有味道的老傢俱們

粉紅色皮質
很美的古董木椅

上面放著小唱片機

入口左側好像阿嬤家的藤編書架

白色人造石

側面木板

入口處右側的鐵網架

咖啡師手臂上的帥氣咖啡樹刺青

這裡也有三種自釀梅酒

吧台

美觀又美味的餐點！

甜甜圈圈卡布可愛極了！

DALLA CORTE

綿密奶蓋的奶油卡布

白色旋轉椅

玻璃杯

有眼睛的巧克力戚風

可以看到飛機！

很特別的咖啡豆罐

COffee BEAN

美味的香蕉焙茶戚風
焙茶香濃、奶油清爽！

陡峭的樓梯

木紋地板

藤編吊燈

圓圓的淡綠色桌燈

復古紅蓋罐

自己釀的梅酒

也有瓶裝販賣

熱情討喜店狗

木質百葉窗　橘黃色桌燈　條紋靠背沙發　牆壁白粉刷　吧台區地板高一階

鬧蟬咖啡 Now Chance Coffee

◎ 104台北市中山區遼寧街136號（南京復興站）
🕐 8:00-18:00（六、日10:30 開始營業）

沒想到有一天，我會對某間咖啡館一見鍾情。

撫摸著吧台邊緣圓滑的曲線，欣賞著拱形櫃裡的裝飾，然後仔細品味這裡的每個角落，開始想像設計師的腦內世界。

「把尖銳的角改成圓滑曲線。」「這條邊再過來一點，讓它們交錯。」「這裡開個小窗，讓它們重疊。」「那面牆來個有規律的排列。」「再細一點！」

不管是經驗，還是一念之間，方寸都拿捏得恰到好處，看似簡單，卻有許多用心藏在其中，讓我想到那句話：「神藏在細節裡。」

而與這個空間相互輝映的，正是這裡精心設計的飲品甜點，我真的覺得那杯鳳梨特調咖啡裡加了一些隱藏的香料，你覺得呢？

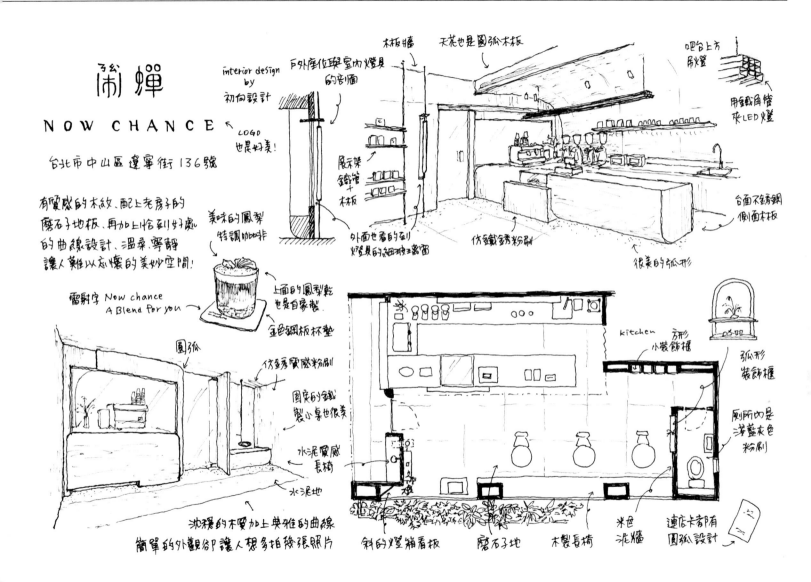

鬧蟬

NOW CHANCE

台北市中山區遼寧街136號

有質感的木紋、配上老房子的磨石子地板、再加上恰到好處的曲線設計、溫柔、寧靜讓人難以忘懷的美妙空間!

interior design by 初向設計

LOGO 也是好美!

戶外座位與室內燈具的剖面

木板牆

天花也是圓弧木板

吧台上方吊燈

用鐵角管來LED燈

展示架鐵管+木板

外面也看的到燈具的細玻璃窗

仿鐵鏽粉刷

台面不鏽鋼側面木板

很美的弧形

美味的鳳梨特調咖啡

上面的鳳梨乾也是自家製

金色鋼板杯墊

雷射字 Now chance A Blend for you

圓弧

仿金屬質感粉刷

固定的鐵製小桌也很美

水泥質感長椅

水泥地

kitchen

方形小裝飾櫃

弧形裝飾櫃

廁所內是淺藍灰色粉刷

沈穩的木質加上典雅的曲線簡單的外觀卻讓人想多拍幾張照片

斜的燈箱看板

磨石子地

木製長椅

米色泥牆

連店卡都有圓弧設計

After 5_ 步驟六

⊙ 104台北市中山區林森北路310巷34號（雙連站）
🕐 8:00-19:00（平日）；8:00-20:00（六）；10:00-18:00（日）

我經常在早上跑咖啡館，因為安靜，又有機會與店家交談，然後喜歡在走出咖啡店之後，還有完整一天的清爽感覺。

早上八點就開始營業的步驟六，早晨的吧台就像是常客的預約席，我坐在樓中樓的二樓觀察挑高處的空間，邊聽著店家與客人的對話，他們從咖啡聊到酒，從旅行談到育兒，有時候正經，有時候耍嘴皮子大笑，這些咖啡館的日常，都令人感到踏實。

「咖啡從樹上到沖煮完成的五個步驟之後，第六個步驟就是請客人享用。」綁了馬尾的大哥店主看我在畫畫，告訴我店名的由來，還有牆上繡有六隻手的咖啡染布拼接。

菜單上有許多創意飲品，這天感冒初癒，來了一杯「保養你的喉嚨」，加了枇杷膏的卡布奇諾意外地順口，上面灑上梅粉更是讓人驚喜。感謝有這樣一家咖啡館的存在，撫慰了每個客人的心靈。

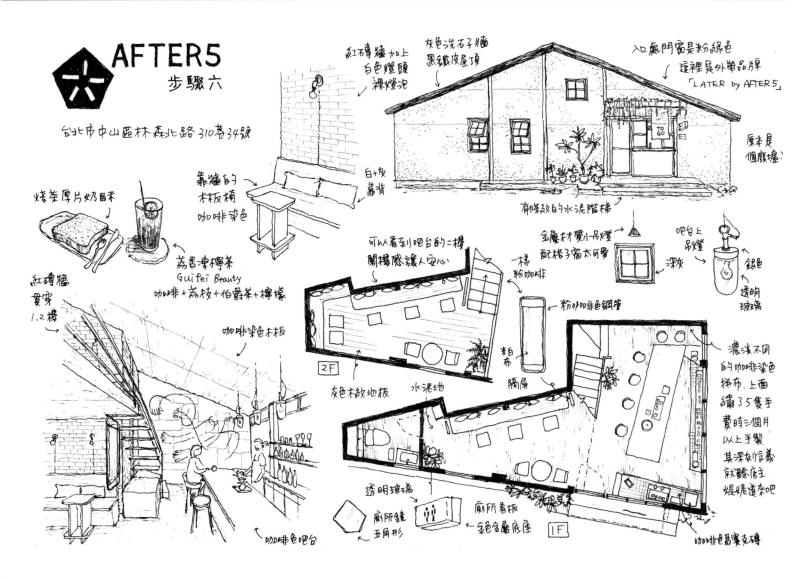

好人好室

◎ 104台北市中山區中山北路二段72巷18-1號3樓（雙連站）
🕐 11:00-19:00（週三公休）

這天來到雙連看醫生，經過捷運線形公園，突然一片綠意映入眼簾，靠近一看，發現是一條水溝。

原來它是幾年前偶然挖出來的雙連大溝，經過當地居民積極爭取才得以保留下來。後來才知道「當地居民」也就是我那天造訪的大溝附近的老宅咖啡館——好人好室的店主。

沿著狹窄的樓梯爬上去，到達隱身於三樓的咖啡館，好天氣的陽光透過格子窗灑落，窗邊的綠葉熱情地跟我打招呼，接著看到一隻灰白貓愜意地躺在吧台上，似乎不希望我打擾牠慵懶的午後。

向店家說明身分之後，店主阿邦大哥親切地向我介紹好人好室誕生的故事。

「我一看到那個圓馬賽克磚浴缸就被深深吸引住了！」「透過格子窗，可以看到最『台』的後陽台，還有我們隔壁一樓的書店『好土』的小院子！」於是，這樣的緣分也促成了我與「好土」的相遇。

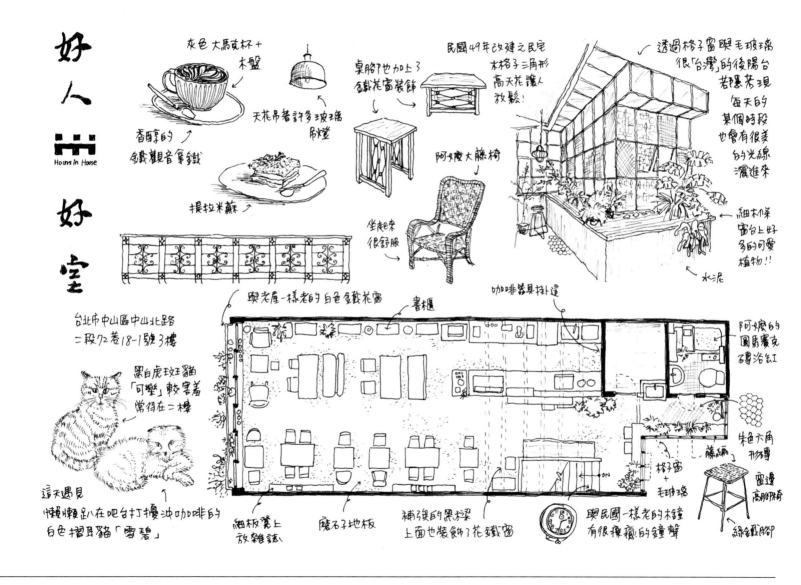

好人 好室
Hours in House

灰色 大馬克杯 +
木盤

香醇的
鐵觀音拿鐵

天花吊著許多玻璃
吊燈

桌腳也加上了
鐵花窗裝飾

民國49年改建之民宅
木格子三角形
高天花讓人
放鬆!

提拉米蘇

阿嬤慶大藤椅

坐起來
很舒服

透過格子窗與毛玻璃
很「台灣」的後陽台
若陽若現
每天的
某個時段
也會有很美
的光線
灑進來

細木條
窗台上好
多的可愛
植物!!

水泥

與老屋一樣老的白色鐵花窗

書櫃

咖啡器具掛在這

阿嬤的
圓屋魔克
磚浴缸

台北市中山區中山北路
二段72巷18-1號3樓

黑白虎玩王貓
「可樂」較害羞
常待在二樓

這天遇見
懶懶足八在吧台打擾沖咖啡的
白色摺耳貓「雪碧」

細板凳上
放雜誌

磨石子地板

補強的黑托梁
上面也裝飾了花鐵窗

與民國一樣老的木鐘
有很療癒的鐘聲

朱色六角
形磚

藤編

窗邊
高腳椅

格子窗
+
毛玻璃

DN

綠色鐵腳部

好土：home to

◎ 104台北市中山區中山北路二段72巷20號1樓（雙連站）

🕐 12:30-19:00（一到四）；12:30-20:00（五）；12:00-20:00（六）12:00-19:00（日）

離開了好人好室，走十步路便跨進了隔壁的「好土」。

這是一間有咖啡的書店，選書以地理人文為主題，還有一些飲食文學、散文詩集，低消為一杯飲品，或是一本書。

我跟隨者「好人好室」店主阿邦大哥的介紹，走到後方小庭院，坐在綠色板凳上，仰望著好人好室的格子窗，微風輕拂臉龐，好想將時間永遠定格在此刻。

點了杯台灣的野草茶「構樹穀香茶」，淡雅渾圓的香氣，讓我的精神恢復了元氣，還買了一本有趣的書，便心滿意足地去接女兒。

然後我又再次確信，計畫以外的行程，總會帶來美好的驚喜。

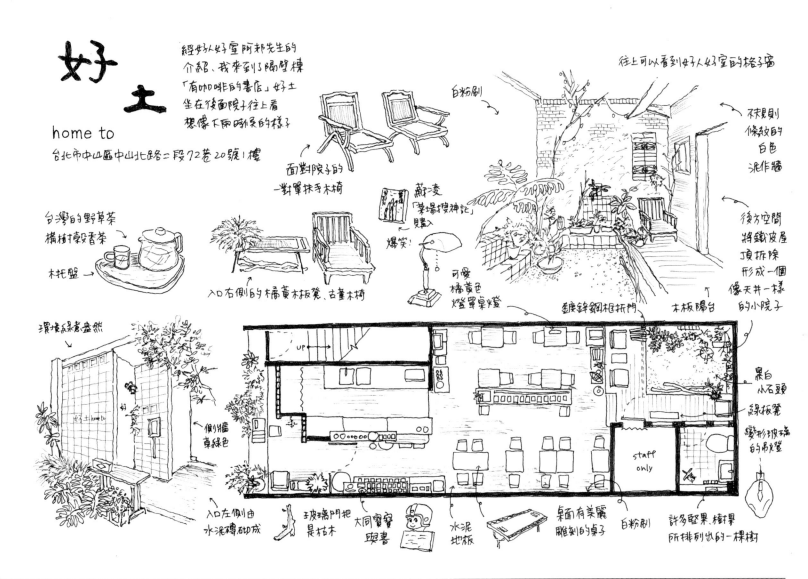

好土
home to

經好人好室阿邦先生的介紹、我來到了隔壁樓「有咖啡的書店」好土 坐在後面院子往上看 想像下雨時候的樣子

台北市中山區中山北路二段72巷20號1樓

往上可以看到好人好室的格子窗

白粉刷

依規則條敘的白色泥作牆

後方空間將鐵皮屋頂拆除形成一個像天井一樣的小院子

木板陽台

面對院子的一對單扶手木椅

台灣的野草茶 橫樹枝穀香茶
木托盤→

入口右側的橘黃木板凳、古董木椅

蘇凌「菜場捜神記」購入
爆笑

可愛橘黃色燈罩桌燈

鍍鋅鋼框折門

環境綠意盎然

側牆草綠色

UP

staff only

入口左側由水泥磚砌成

玻璃門把是枯木

大同寶寶與書

水泥地板

桌面有美麗雕刻的桌子

白粉刷

許多堅果、樹果所排列出的一棵樹

黑白小石頭 綠板凳 變形玻璃的吊燈

二會咖啡廳

◎ 104台北市中山區華陰街21號2樓（中山站）

🕐 13:00-20:00

就算來過幾次，我依然總是會不小心錯過二會入口的那條路。她藏身在華陰街的二樓，入口更是不起眼。望著牆上的八角形窗，一邊滿心期待地踩著階梯來到店裡。

店裡迎接我的是各式各樣的老傢俱，長得像花苞的玻璃吊燈、阿嬤藤編的古董椅凳，還有像是老喫茶店裡才有的皮質長椅。由格子窗和鐵窗花組成的窗台下有許多藏書和黑膠唱片，與外面的華陰街街景，形成了有趣的對比。

一開始是跟家人來、跟朋友來，這次終於獨自一個人造訪，用心地觀察，我喝著招牌鳳梨咖啡，安靜地完成了這張畫。

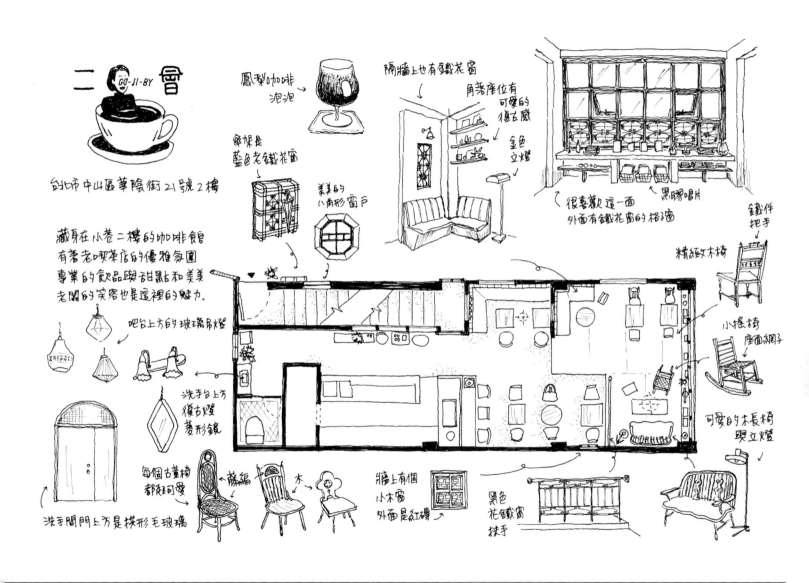

Sconeholic 司康中毒

◎ 103台北市大同區太原路97巷8號（台北車站）
🕐 13:00-19:00（三到五）；13:30-18:30（假日）；營業日以FB／IG公告為準

會知道這裡是因為看「柯柯的透視餐廳」所介紹，司康控的我一直想來探個究竟，想不到疫情事隔兩年半再回台灣，這裡也搬了兩次家。

鑽進太原路小巷，探頭探腦地觀察周邊的印刷廠風景，突然一個可愛的藤編長椅印入眼簾，前方被觀葉植物們包圍著，抬頭便看到了帶有條紋圖案的遮雨棚，才站在門口我就知道自己會愛上這裡。

進到室內，立刻感受到一股令人懷念的溫暖空氣，放著司康玻璃櫃的古董桌張開雙臂歡迎著我，中央的鐵窗花為空間增添了層次。曲線皮革沙發，還有大小錯落的吊燈，從每個古董家飾到椅子的布樣，都讓人怦然心動。

烤得酥酥脆脆的司康實在令人難忘，真的會中毒。

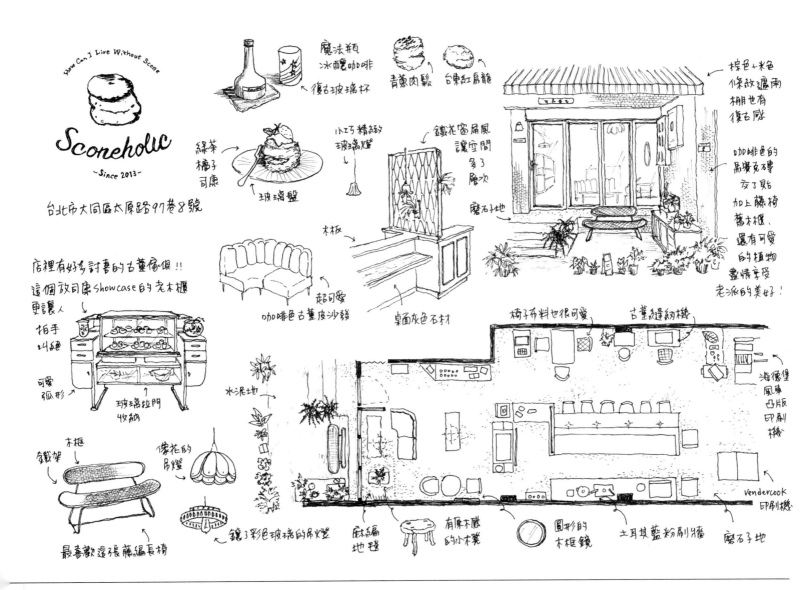

How Can I Live Without Scone

Sconeholic
~Since 2013~

台北市大同區太原路97巷8號

魔法瓶 冰釀咖啡
← 復古玻璃杯

青蔥肉鬆　台東紅扁龍

棕色+米色 條紋遮雨棚也有 復古感

咖啡色的 馬賽克磚 交丁貼 加上藤椅 舊木櫃 還有可愛 的植物 盡情享受 老派的美好

綠茶 橘子 司康 →

← 玻璃盤

小巧 精緻的 玻璃吊燈

鐵花窗屏風 讓空間 多了 層次

磨石子地

店裡有好多討喜的古董傢俱!!
這個放司康showcase的老木櫃 更讓人 拍手 叫絕

可愛 弧形 →

玻璃拉門 收納

木板

咖啡色古董皮沙發
超可愛

桌面灰色石材

椅子布料也很可愛

古董縫紉機

海德堡 風車 凸版 印刷機

鐵架
木框

傘花的 吊燈

水泥地

Vandercook 印刷機

最喜歡這張藤編長椅

鑲了彩色玻璃的吊燈

麻編 地毯

有原木感 的小木凳

圓形的 木框鏡

土耳其藍粉刷的牆

磨石子地

Instil Coffee - Zhongshan

⊙ 103台北市大同區承德路一段77巷25號（中山站）
🕐 10:00-18:00

漫步在中山站小巷弄裡尋找這家咖啡館，不小心走進死巷再回頭，又錯過了該右轉的分岔路，發現只能繞台北當代藝術館一圈，才終於抵達Instil。我去咖啡館喜歡走路，因為途中值得緩慢品味的街景，會讓我們對於目的地的記憶更加完整。

本來以為藏在小巷中的咖啡館，應該是個有著秘境般的氛圍，抵達後卻完全相反，整面拉門全開放，一眼就可以望穿店內後方的樹林。黑白灰與銳利直線構成的簡單空間，像是會出現在室內設計雜誌的專訪裡，而天上掛著滿月，還有像星星的燈光，都為空間增添了柔美的氣息和想像。

我望著桌上作為裝飾的小樹邊喝咖啡，想像枝葉蔓延進到天花板上鏡面另一端，那會是個怎麼樣的世界呢？

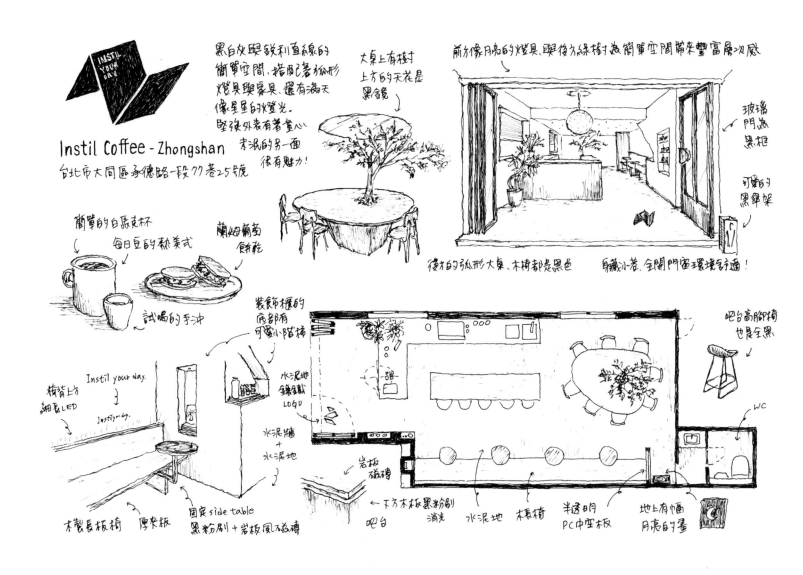

INSTIL YOUR DAY

黑白灰與銳利直線的
簡單空間,搭配著弧形
燈具與家具,還有滿天
像星星的水燈光。
堅強外表有著童心
未泯的另一面
很有魅力!

前方像月亮的燈具,與後方綠植為簡單空間帶來豐富的層次感

大桌上有樹,
上方的天花是
黑鏡

玻璃
門滤
黑框

可掛的
黑傘架

Instil Coffee - Zhongshan

台北市大同區承德路一段77巷25號

簡單的白瓷克杯

每日豆的熱美式

蘭姆葡萄
餅乾

試喝的手沖

後方的弧形大桌、木椅都是黑色

身藏小巷,全開門窗環境舒通!

吧台高腳椅
也是全黑

裝飾櫃的
底部有
可愛小階梯

水泥地
鑲嵌載
LOGO

水泥牆
+
水泥地

岩板
磁磚

WC

椅背上方
細長LED

Instil your day.

Instil your day.

固定side table

← 下方木板黑粉刷
消光

地上有幅
月亮的畫

木製長板椅 厚木板 固定side table
黑粉刷 + 岩板風石磁磚

吧台 消光 水泥地 木長椅 半透明
PC中空板

別所 shelter

📍 103台北市大同區承德路三段51巷18號（民權西路站）

🕐 11:00-23:00

還記得幾年前，第一次來到別所的那天，我又餓又累，不想畫畫只想坐下來好好吃頓飯，但還是習慣性地在地圖上找咖啡杯的標誌，就這樣我走進了別所。當天的梅漬醉雞飯，大概是我在眾多咖啡館之中吃過最美味的餐點。

由四個年輕老闆所組成的別所團隊，每個人有著不同的特長，而對於食材的高敏銳度，和喜歡嘗試新東西則是共識。他們特別堅持使用台灣在地食材，早期在消費者對於食材還沒有這麼講究的時候，也是走過一段辛苦路，但是這幾年隨著大家理解了好食材的美味，別所就逐漸成為常客們在咖啡館追求台灣味的首選。

把這裡當成家的老闆們與工作夥伴，到了下午總是熱鬧，笑聲不斷，工業風的店內，這面牆上擺滿黑膠唱片，那面牆則投影著電影，有談天的人、工作的人、閱讀的人，也有人在戶外座席放空，大家都來尋求一刻自由又自在的避風港。

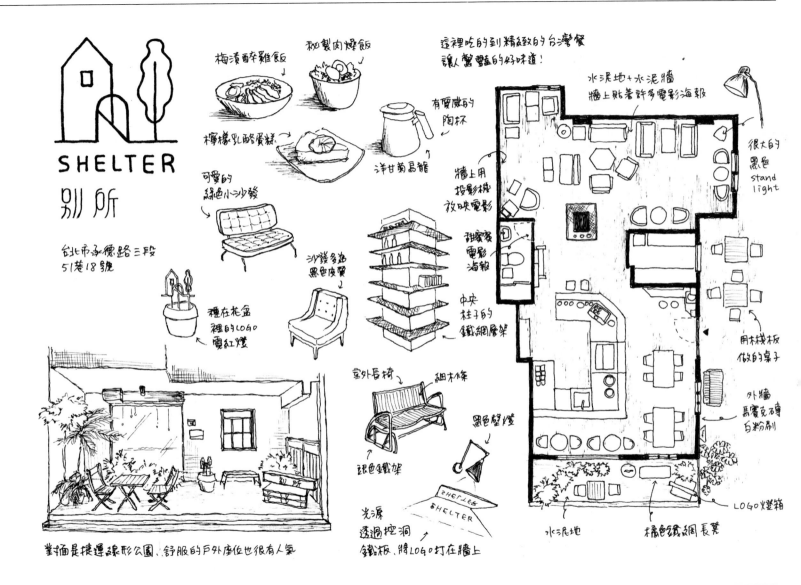

SHELTER
別所

台北市承德路三段
51巷18號

梅漬酥萃雞飯

秘製肉燥飯

這裡吃的到精緻的台灣餐
讓人驚豔的好味道！

檸檬乳酪蛋糕

有質感的
陶杯

洋甘菊扁籠

水泥地+水泥牆
牆上貼著許多電影海報

可愛的
綠色小沙發

沙發多為
黑色皮質

牆上用
投影機
放映電影

甜蜜蜜
電影
海報

中央
柱子的
鐵網層架

很大的
黑色
stand
light

種在花盆
裡的LOGO
霓虹燈

室外長椅

細木條

用木棧板
做的桌子

黑色壁燈

外牆
馬賽克磚
石粉刷

銀色鐵架

光源
透過控洞
鐵板、時LOGO打在牆上

對插是捷運線形公園，舒服的戶外座位也很有人氣

水泥地地

橘色鐵網長凳

LOGO 燈箱

玄珠 SYUANDREW

📍 111台北市士林區中正路213巷58號1樓（士林站）
🕐 10:00-17:00（不定休，請見FB、IG公告）

你可以有很多種理由去喜歡一間咖啡館，而我喜歡玄珠的原因，其實是源自當初店裡的「小嬰兒大老闆」、和一隻「貓總裁」。

位在士林站附近的安靜巷弄裡，簡單的裝潢配置，用水泥花磚做點綴，寂寥高冷的氣息裡，有個小嬰兒在裡面爬來爬去。

第一次造訪時帶著年紀還小的女兒，所以倍感親切，勾起了我最初也是這樣在店裡揹著女兒沖咖啡的回憶。還記得玄珠店主的女兒特別會爬，走得還不太穩居然就爬上了店裡拿來裝飾的老舊木梯。

再一次來到這裡，小孩已經到了學齡，貓咪也沒來上班，但那富有人情味的氛圍還是一如往常。記得點一份濃郁的茶抹醬土司配咖啡，療癒你的身心吧。

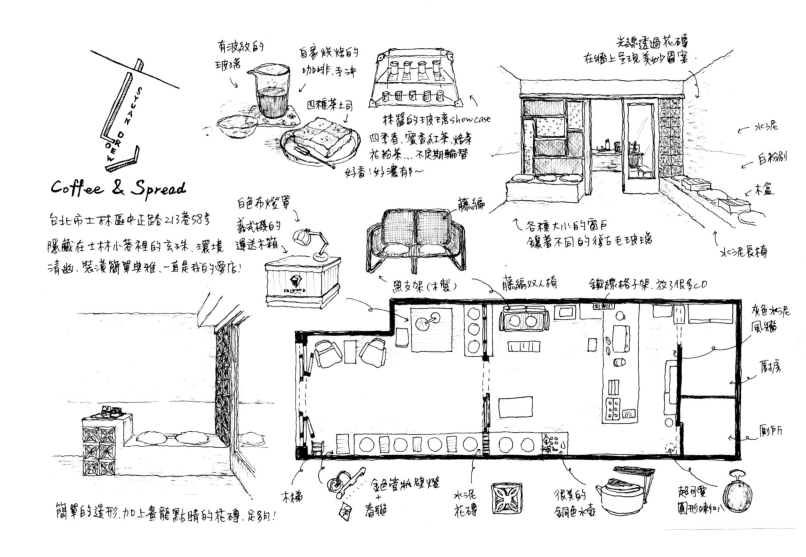

有波紋的玻璃

自家烘焙的咖啡、手沖

四種茶土司

抹醬的玻璃showcase
四季春、蜜香紅茶、焙茶
花粉茶... 不定期輪替
好香！好濃郁～

光線透過花磚
在牆上呈現美妙圖案

水泥
白粉刷
木盒

Coffee & Spread

台北市士林區中正路213巷58号

隱藏在士林小巷裡的玄珠，環境
清幽、裝潢簡單與雅，一直是我的愛店！

白色布燈賣
義式機的
灣邊木箱

黑支架(木製)

藤編

各種大小的窗戶
鑲著不同的復古毛玻璃

水泥長椅

藤編双人椅

鐵線格子架，放了很多CD

灰色水泥
風牆

廚房

厠所

木梯

金色當燈壁燈
+
春聯

水泥
花磚

很美的
銅色水壺

超可愛
圓形喇叭

簡單的造形，加上畫龍點睛的花磚，足夠！

磨子 Mill

⊙ 111台北市士林區至善路二段449號（士林站）
⊙ 12:00-18:00（四、五公休）

會知道這裡，是因為《再累也要浮誇》一書裡曾提到這間店，幾乎很少到外雙溪的我，決定來看看。咖啡館又再度拓展了我的生活範圍，讓我有機會邂逅新土地與遠方的陌生人。

綠色的布簾是他們的標誌，磨子就像是一個家，布滿了生活的痕跡。彷彿有個熱愛料理的媽媽，大廚房總是傳來香噴噴的味道；客廳旁是喜歡收藏老件的爸爸的木櫃，姐妹們坐在沙發上聊天，老么擠在角落念書，還有阿公阿嬤坐在椅子上乘涼的半戶外空間。

我坐在老編織椅上，喝著酸爽的青檸咖啡，就這樣邊想像邊把這裡的一點一滴，刻畫在透視圖裡。你今天想要坐在哪個位子呢？

Mill 磨子

台北市士林區至善路二段449号

有半熟荷包蛋的
豬�肉
咖哩飯

酸度很夠的
青檸咖啡

每天也會有很多的
現烤麵包出爐

肉桂卷

好多種
佛卡夏

還有布丁、
蛋糕捲等
十項全能咖啡館!!

大大的烤箱與發酵機

滿滿的老件、生活雜貨與器皿

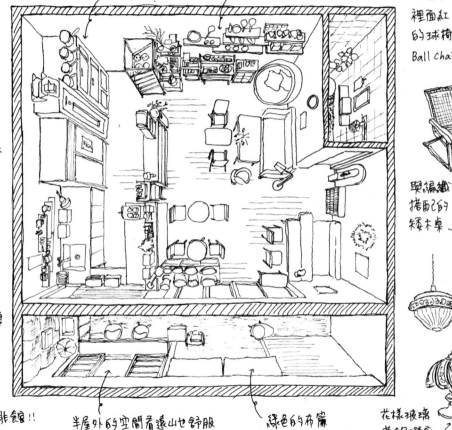

半屋外的空間看遠山也舒服

綠色的布簾

外殼白
裡面紅
的球椅
Ball chair

老編織椅
坐起來很
舒服

與編織椅
搭配的
矮木桌

半糟
大吊燈

麵包燈
上的
楠色
桌燈

白底座

花樣玻璃
黃銅燈座

也有好多
很有味道的
老件燈具

ANGLE 11

⊚ 112台北市北投區榮華三路36號（明德站）
🕐 12:00-19:00

我記憶中台北的冬天，一直是細雨綿綿，但是今年不知道為何，晴天的日子好像比較多。在太陽露臉的冬季，Youbike與雙腳是我最舒服的交通工具，這次到達ANGLE後居然也汗水直冒，便決定來杯冰搖咖啡，綿綿泡沫上面裝飾著綠檸檬皮削，清新爽朗的風味，一時之間暑氣全消。

第一次來到這間咖啡館時，我便驚嘆於在一個平凡社區裡，竟有令人印象深刻的異元素設計，外觀看起來彷彿在洞穴裡喝咖啡，進到店裡則能想像自己在搭太空船一樣，本以為難以接近，但卻又有種鄰家的親切感。

記得來一份水果戚風蛋糕，感受一下新鮮的對比之美。

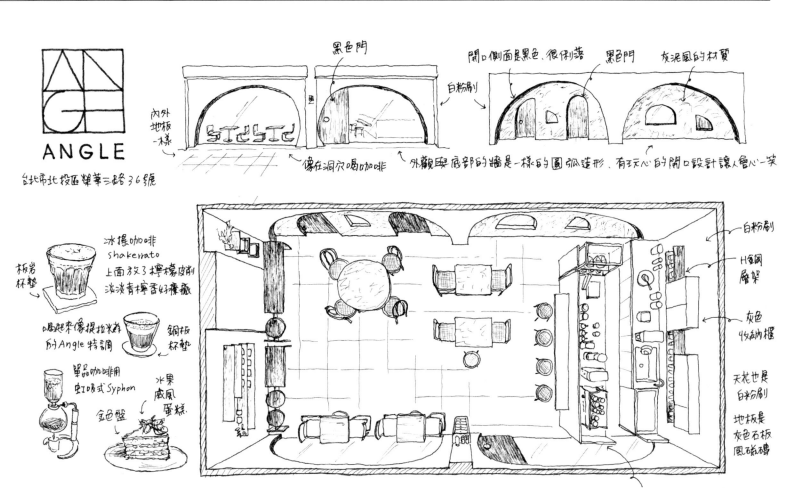

ANGLE

台北市北投區樂華三路36號

黑色門

開口側面是黑色、很俐落　黑色門　灰泥風的材質

內外地板一樣

白粉刷

像在洞穴喝咖啡

外觀與底部的牆是一樣的圓弧造形、有玩心的開口設計讓人會心一笑

冰搖咖啡 shakerato 上面放了檸檬皮削 淡淡青檸香好療癒

板岩杯墊

喝起來像提拉米蘇 的Angle特調

銅板杯墊

單品咖啡用 虹吸式Syphon

金色盤

水果威風蛋糕

白粉刷

H金剛層架

灰色收納櫃

天花也是白粉刷

地板是灰色石板風磁磚

黑色鋼板的吧台

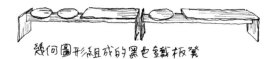

幾何圖形組成的黑色金載板凳

有世紀中現代風風格的鋼管椅

黑色木板

銀色

鐵櫃子和放水的托盤都是俐落的金屬製

Goodman Roaster

📍 111台北市士林區天玉街110號（石牌站）

🕚 11:00-18:00

大年初一趁著好天氣，我和女兒一起來天母走走，看著在公園裡因為爬不上遊樂設施而崩潰的她，我決定在一旁找個地方休息。

突然腦中閃過附近的Goodman，於是前往向伊藤先生拜年。

第一次與伊藤先生交談是在他京都的分店，是位熱情好客、樂於分享的大哥。他還有個身材圓圓的兒子，「他也會說中文！」伊藤先生邊說邊露出雀躍的表情。

過年台灣人都放假，店裡兩位日本男子則勤奮地在工作。習慣跟我來咖啡館的女兒，自己找了個座位坐著等我聊完，然後邊喝著她的焦糖牛奶邊拿出紙筆，我也喝下一口手沖冰咖啡，拿出背包裡的咖啡筆記，我們就這樣邊畫畫，邊悠閒度過了兔年的第一天。

「下次京都再見了喔！」相信我們很快就會相遇。

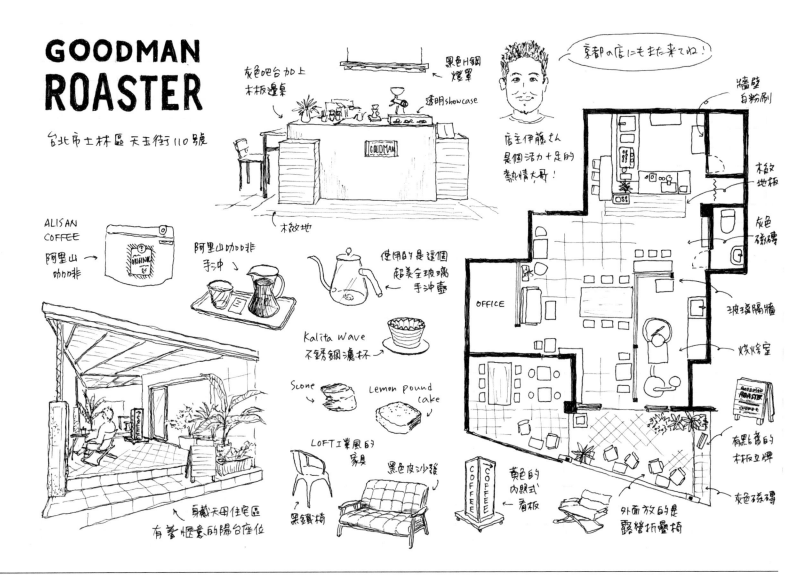

GOODMAN ROASTER

台北市士林區 天玉街110號

灰色吧台加上木板邊桌
黑色H鋼燈罩
透明showcase
GOODMAN
木敲地

京都の店にもまた来てね!

店主伊藤さん是個活力十足的熱情大哥!

牆壁白粉刷
木敲地板
灰色磁磚
玻璃隔牆
烘焙室
有黑色著的木板立牌
灰色磁磚
OFFICE

ALISAN COFFEE
阿里山咖啡 → ORIGINAL

阿里山咖啡手沖

使用的是這個超美全玻璃手沖壺

Kalita Wave 不鏽鋼濾杯

Scone
Lemon pound cake

LOFT工業風的家具

黑色皮沙發

黑鐵椅

身藏天母住宅區有著愜意的陽台座位

COFFEE
黃色的內照式看板

外面放的是露營折疊椅

圈外咖啡 Kengai Coffea

◎ 235新北市中和區安平路222號（永安市場站）

◷ 10:00-22:00

我習慣早上去咖啡館，偶爾在開店時就去，會不小心讓店家著急了一下。

這天我也早早來到圈外，在等待咖啡的時候，一位大叔走進來聊了五分鐘就離開，接著一位太太進來二話不說便走上二樓，原來是店主的母親。好喜歡這種被常客包圍的咖啡館，有著不分世代又恰到好處的羈絆和彼此相互連結。

我坐在身兼窗台的長椅上，等店主澆完花與我分享圈外的故事，她很自豪於將圈外一點一滴從零打造出來的團隊，不管是長椅的泥作，還是吧台的綠色磨石子。「但我其實不是很喜歡這個歡迎光臨招牌。」店主有點尷尬地苦笑著，卻依然懷著滿滿的愛。

到了二樓，玻璃窗面對著公園的樹海，成為店裡的一幅風景畫。階梯座位，在習慣與陌生人保持距離的台北是個挑戰，但也為客人提供了另一種咖啡館的想像。

回家的路上，我在圖書館預約了店名由來的書《圈外編輯》，強而有力的文字，讓我想起店主的話語，也多了一分繼續在生活裡向前邁進的自信。

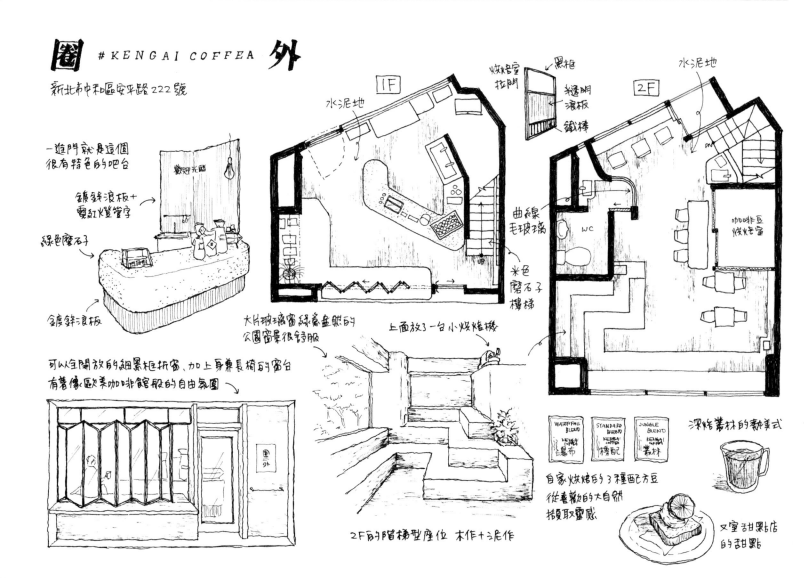

圏 #KENGAI COFFEA 外

新北市中和區安平路222號

一進門就是這個很有特色的吧台

鍍鋅浪板+霓虹燈管字

綠色磨石子

鍍鋅浪板

歡迎光臨

可以全開放的細黑框折窗，加上身兼長椅的窗台有著像歐美咖啡館般的自由氛圍

圏外

1F

水泥地

烘焙室拉門

黑框

半透明浪板

鐵棒

水泥地

2F

曲線毛玻璃

WC

米色磨石子樓梯

咖啡豆烘焙室

大片玻璃窗綠意盎然的公園窗景很舒服

上面放了一台小烘焙機

2F的階梯型座位 木作+泥作

WATERFALL BLEND
KENGAI COFFEA
瀑布

STANDARD BLEND
KENGAI COFFEA
標配

JUNGLE BLEND
KENGAI COFFEA
叢林

自家烘焙的3種配方豆從喜歡的大自然擷取靈感

深焙叢林的熱美式

又室甜點店的甜點

綠河 Green River Roastery

📍 231新北市新店區環河路100號（新店區公所站）

🕐 11:00-19:00

木格子窗、雨淋板牆，雖然大家說這裡彷彿讓人一秒到達日本，但其中又混合了水泥花磚，還有台灣的鐵皮屋頂，我更喜歡把這裡形容為台灣最美好的風景。

平時很少來新店這一帶，這天因為要來拜訪出版社所以順道一遊，緊臨大馬路的綠河，進到室內意外地感受不到都市的喧囂，因為對面的河濱公園，還有寬敞的店內，這般視覺上的舒適成了聽覺的濾鏡。

水泥花磚、旋轉樓梯、大片葉子的綠色植栽，都是我偏愛的元素，搭配幾種設計大方的吊燈，使寬廣的空間更有層次，而紅色的牆壁也讓氣氛變得穩重許多。

我看著面西的窗外，想像著傍晚天空的華麗變身，屆時綠河又會是什麼模樣呢？

GREEN RIVER ROASTERY

新北市新店區環河路100號

熱美式黑咖啡

鹽之花花生
巴斯克

紅色沙發
和風吊燈
水泥花磚
是店內美麗
的風景

整面玻璃窗
可觀賞
烘豆室
的作業

暗紅色
的牆
讓空間
更有深度

管狀木燈具

靠近新店溪綠意
盎然的河畔,寧
靜舒適的環境
還有療癒的貓狗!

木製弧形吧台
很有氣勢

磚磚

吧台上方的
和風大吊燈

橘貓與柴犬
的家

黑色鐵製
旋轉
樓梯

很有
畫龍點睛
效果!

L形木凳

造形鐵製腳

木紋+水泥磚+綠植物, 很舒服的外觀

入口在這裡, 先上二樓

1、2樓都是
木紋地板

球形
和紙吊燈

RUINS Coffee Roasters

📍 116台北市文山區木柵路三段242號（木柵站）

🕐 13:00-21:00（週一公休）

「這裡本來真的是個廢墟。」後來經過店主的巧手，成為一個完美的廢墟。

來到這裡，外面的鐵釘門牌給了我一個驚喜，進到室內，吧台旁有幾座山形木櫃，用各種木板拼貼成圖樣的壁面，怎麼看都不會無聊。格子鐵窗外是用小學木椅拼成的戶外座位，與景美溪河堤形成一體。吧台前方，是未經修飾的樓板斷面，沒有扶手的樓中樓，在日本應該會被勒令停業吧。而我最喜歡的是裡面那道工具牆，蘊含著小廢墟的靈魂。

這裡讓我想起了，我開始畫手繪咖啡筆記的地方，當時在美國波特蘭的空氣。那裡，DIY是人們的日常，自由發揮是他們展現創意的方式。

我看著工具牆，想像著它們當初如何被使用，邊把我在這裡觀察到的細節，在腦中慢慢咀嚼，並化為圖形，與小廢墟一樣用自己的手，表現在紙上。

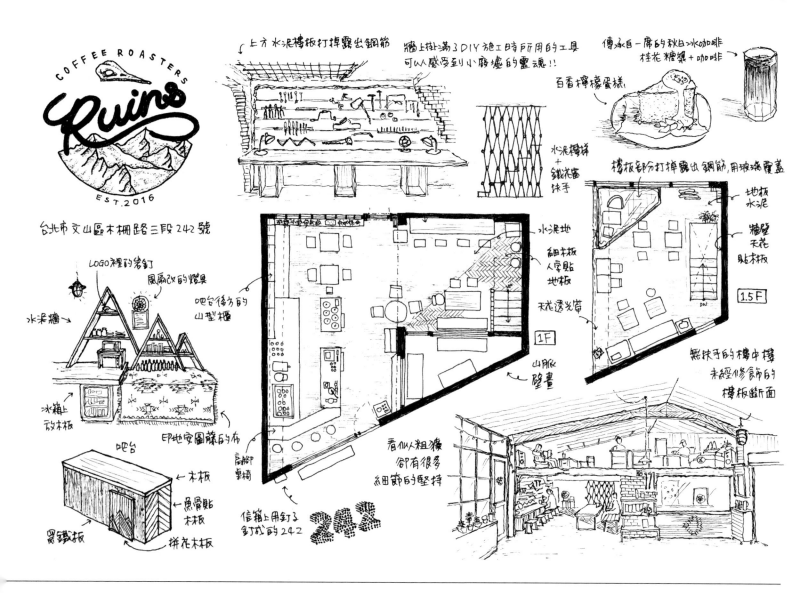

COFFEE ROASTERS
Ruins
EST.2016

上方水泥樓板打掉露出鋼筋

牆上掛滿了DIY施工時所用的工具
可以人感受到小廢墟的靈魂!!

傳承自一席的秋日冰咖啡
桂花糖漿+咖啡

百香檸檬蛋糕

水泥樓梯
+
鐵花窗
扶手

樓板部分打掉露出鋼筋,用玻璃覆蓋

台北市文山區木柵路三段242號

地板
水泥

牆壁
天花
貼木板

LOGO裡的岩釘

風扇改的燈具

水泥牆→

冰箱上
放木板

印地安圖藤的布

吧台後方的
山型櫃

水泥地

細木板
人字貼
地板

天花透光帶

1.5 F

1F

山脈
壁畫

無扶手的樓中樓
未經修飾的
樓板斷面

吧台

←木板
←魚骨貼
木板

信箱上用釘子
釘成的242

看似人粗獷
卻有很多
細節的堅持

242

冒鐵板

拼花木板

AKA café

📍 103台北市大同區民樂街66號後棟（大橋頭站）

🕐 11:00-19:00（週二公休）

這是一間預約制的老宅咖啡館和酒吧。雖然咖啡館在我心中，是個讓人隨時都能去坐坐的地方，所以不免覺得有些不習慣。

然而，每次預約之後來到這裡，按了門鈴，穿越像是時光隧道般的入口長廊，入座後環視老宅的華麗門窗與高天花，想像自己是日治時代大稻埕富商……不管前後行程多麼倉促，我緊繃的神經都能暫時得到緩解。

還記得，有一次正好接近夕陽時分，我坐在中央大桌，面向西側的唯美後院，光線透過裝飾浮誇的毛玻璃窗溫柔地灑落在桌上，這一瞬間，我發現很多事情都毋需如此在乎，只要世界依然和平。

走出時光隧道回到現代，穿過隔壁捷徑埕樂通到迪化街上，剛好是郭怡美書店。買本書，再去對面買罐要帶回日本的豆花粉，忙碌的一天原來也可以如此充實而美好。

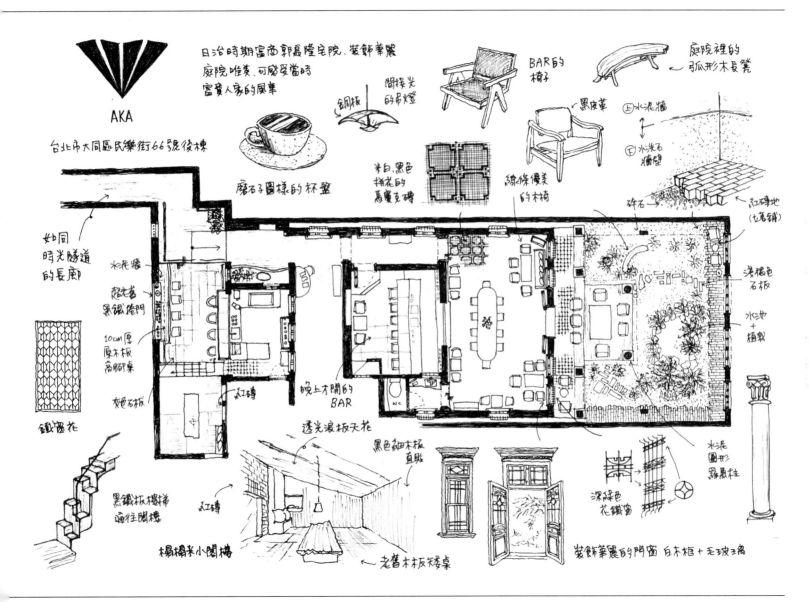

AKA

日治時期富商郭鳥隆宅院，裝飾華麗
庭院唯美，可感受當時
富貴人家的風華

台北市大同區民樂街66號後棟

銅板

間接光
的吊火燈

磨石子圖樣的杯盤

米白、黑色
拼花的
馬賽克磚

BAR的椅子

黑皮革

線條優美
的木椅

庭院裡的
弧形木長凳

上）水泥牆
下）水洗石
牆壁

碎石

紅磚地
(亂拼鋪)

淺褐色
石板

水池
+
植栽

如同
時光隧道
的長廊

水花牆

配花的
黑鐵格門

10cm厚
原木板
高腳桌

灰色石板

紅磚

鐵鑲花

晚上才開的
BAR

WC

透光浪板天花

黑色鉚釘木板
直貼

水泥
圓形
羅馬柱

深綠色
花鐵窗

黑鐵板樓梯
通往閣樓

紅工磚

榻榻米小閣樓

老舊木板矮桌

裝飾華麗的門窗 白木框+毛玻璃窗

梅笑糧行 MAY SHOW CAFE

📍 108台北市萬華區西園路一段37號1樓（龍山寺站）

🕐 10:00-22:00（每個月只營業10號、20號、30號）

因為本行是搬家公司，所以一個月只能開三天，得知梅笑糧行這個地方時，剛好是那三天營業的其中一天，於是立刻帶著輕便的行囊出發。

到達時老闆還綁著頭巾在掃地，看到我神情有些慌張，得知我來訪的目的後，便很熱心地向我述說這裡的故事。「這裡是清代的紅磚。」他指著通往二樓雪茄吧的樓梯旁如此說道。「這個樓板的鐵架，聽說是以前艋舺火車還在地上跑的時候曾經使用的鐵軌。」

帥氣卻又誠懇的老闆，向我介紹了菜單裡的咖啡後，就讓我在店裡自由穿梭，過了一陣子突然華麗現身，戴了一頂藍色貝雷帽配上開襟豹紋衫，讓我以為自己誤闖了電影拍攝地一樣。「我換上制服了，可以來煮妳的香菜咖啡！」

是的，你沒有看錯，香菜咖啡，還搭配了花生粉。

接著客人陸續湧入，彷彿等了十天就是為了這一刻。我邊聽著老闆與客人的熱絡對話，邊享用意外好喝的香菜咖啡，邊把草稿心滿意足地完成。

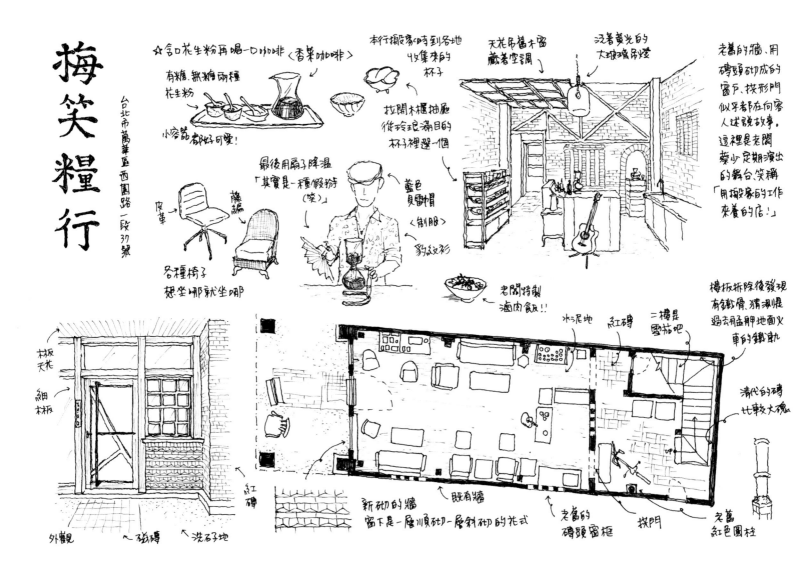

菸花 《Op.118.2》

⊙ 103台北市大同區迪化街一段14巷38號1樓（綠菸花）（北門站）
🕐 10:00-20:00（雙數週的週二公休）（單數週的週二、三公休）
⊙ 103台北市大同區迪化街一段14巷37號1樓、2樓（紅菸花）（北門站）
🕐 10:00-20:00（雙數週的週三、四公休）（單數週的週四公休）

還記得2019年初，我帶著還是小嫩嬰的女兒來到「一席」，那時一席的前面有安迪的老金旺咖啡攤車，和頂加的甜點腳踏車攤，就在這天我認識了小高哥，他的身旁總是熱熱鬧鬧的，被許多人圍繞著。之後每次冬天回到台灣，我就會帶女兒去拜訪，也參與了一席營業的最後一天，為它畫了一幅畫。

疫情期間在日本時，我收到小高哥的訊息，得知他要在松菸有個新空間「菸花」，後來他們又因故搬到了迪化街。事隔三年回到家鄉，我終於有機會可以過去一探究竟。

坐在長椅上喝著草莓維也納時，看見小高哥忙進忙出的身影，「我們要在對面有個新空間了！三樓還會有另一個驚喜。希望可以趕在妳回日本前完成！」新的空間是「紅菸花」。一、二樓由菸花主理，三樓由基哥的「遠景俱樂部」進駐。原本的空間「綠菸花」則是由腳踏車攤起家的武喵咖啡掌櫃。

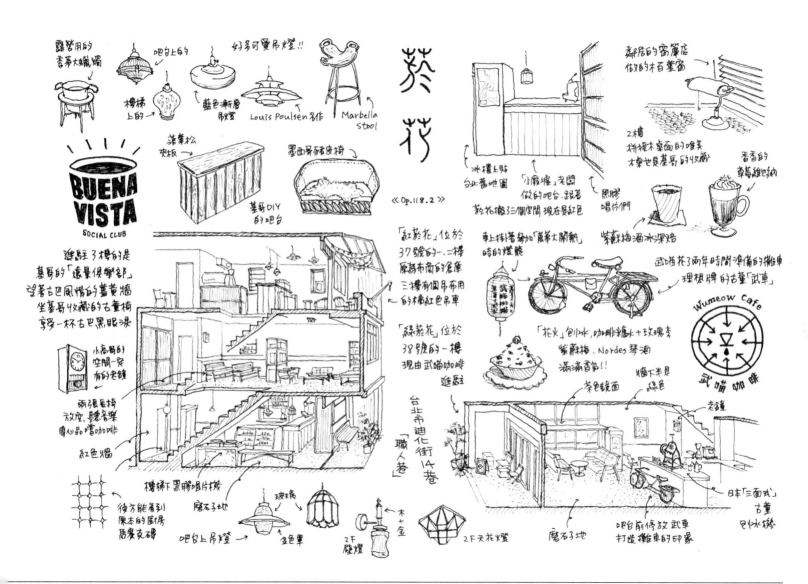

到訪時是三月的某一天，台北飆到30多度，於是我先嘗了一碗武喵的刨冰，他用了日本的古董手動刨冰機，淋上咖啡糖水與琴酒，豐富的香氣縈繞。「我最遠騎了三小時到南港出攤喔！」觀察著這台「武車」，邊聽武喵述說他的心路歷程，看似淡定，話語中卻藏不住熱情。

接著，到對面三樓與初次見面的基哥打招呼，「這張墨西哥豬皮椅是我在捷克二手傢俱網站找到，再請朋友運來台灣的。」除了木工是基哥自己DIY以外，店裡每個傢俱燈飾也都有各自的故事。薑黃色的牆來自於一幅古巴民宅的畫，玫瑰木的桌子也是時間久遠的收藏，一點一滴拼湊而成，展現出一個自然的古巴風情空間。

過了幾天，我又帶女兒一同來造訪，紅菸花的牆上多了一面鏡子。「我很喜歡在空間裡放鏡子、玻璃，當然一定要有鐘！」小高哥在忙碌煮咖啡之餘，一邊跟我分享菸花的幕後故事，以及與基哥、武喵之間的緣分，也帶我去隔壁的「減簡」創作布花圖樣，還有青木由香小姐經營的「你好我好」。「我們二樓的木百葉，是請這家鄰居幫我們做的。」而會有紅菸花的誕生，也是因為街坊鄰居幫忙。

回家的路上，發現自己的腳步變得輕快，我想我來到的不只是三家獨立咖啡館，而是一個彷彿生命共同體般的咖啡村，以及一條充滿人情味的巷子。我不僅是喝到了用心的咖啡，更帶回了難以言喻的溫暖，讓我可以稍微卸下肩膀的重擔，暫時歸零。

Part 2

東京篇

被庭院包圍的老屋，
與一片差點掉進咖啡裡的落葉，
我邊想像著咖啡店春天的姿態，
邊心滿意足地笑了起來。

喫茶ランドリー

📍 130-0025 東京都墨田區千歲2-6-9イマケンビル1F（森下站）

🕐 11:00-18:00（五延長至22:30關門）（不定期公休）

這間店顧名思義，是有洗衣機的喫茶店。不只能洗衣，還能借用縫紉機，吃頓飯，或帶寵物來喝杯咖啡。

記得第一次來到這裡，當時兩歲的女兒在一旁睡著了，店員熱心地準備沙發讓她躺下，她就這樣入睡了近兩小時。我在她熟睡的時間，享用了美味的咖哩，甚至將手繪的草稿打好。回家畫好後寄給店家，不久便收到令人開心的回音，「要不要來我們這裡辦展呢？」就這樣促成了我在日本的第一次個展。那時我還把台北咖啡館的畫掛在家政室的洗衣機前呢！

個展給了我更多機會可以認識他們，最喜歡幫客人抱寶寶的Saori女士，喜歡去錢湯泡澡的Moko小姐，還有身為創辦人、頂著一頭金髮的元子小姐和大西先生。這個團隊經營的不只是一份生意，更是為周邊社區帶來連結的樞紐。店員的孩子們放學後帶朋友來玩，大家也能自由利用這個空間，在生活的瑣事之間得到喘息。多麼期盼我家附近也有像這樣令人感到安心的地方。

喫茶ランドリー

kissalaundry.com

どんなひとにも、自由なくつろぎ

付近的大人小孩齊聚此地玩耍
也有人專心看書、工作、或帶著
寵物來喝咖啡休息，不管是誰
都可以在此自由小憩的有趣場所

香料咖哩

復古的可愛杯子

好多蔬菜超好吃！

黑鐵框　木框

sky blue

白

看的到鼴鼠座位區

FACADE

這裡雖是員工區，但也常被熟客佔據

家政室有洗衣機

帥氣金屬質感

繪本、玩具很多
付近小學生
放學後也會來

喫茶區
可帶寵物

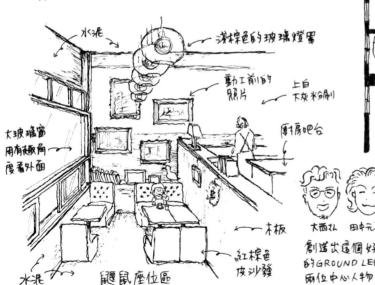

水泥

深棕色的玻璃燈罩

動工前的照片

上白下灰米分刷

廚房吧台

大玻璃窗
用有稜角
度看外面

木板

紅棕色
皮沙發

水泥

鼴鼠座位區

大西弘　田中元子さん

創造出這個好地方
的GROUND LEVEL的
兩位中心人物

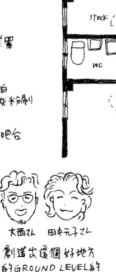

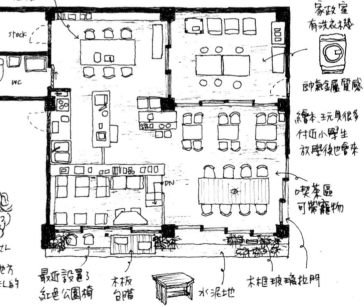

stock

wc

DN

最近設置了
紅色公園椅

木板
台階

水泥地

木框玻璃拉門

FUGLEN TOKYO

◎ 151-0063 東京都澀谷區富谷1-16-11（代代木公園站）
🕐 7:00-01:00（一、二到22:00）

第一次接觸北歐咖啡，就是在這裡，那時我才剛開始進行手繪記錄，只依稀記得口感偏酸的那杯咖啡。

後來與家人搬遷到東京，帶著當時還沒學會走路的女兒再次到訪，許多客人也和我們一樣，在戶外長椅區享受春日的太陽，我點了杯冰咖啡，佔領了午後角落的座位。

除了日本客人之外，還經常見到歐美的深輪廓、皮膚稍黑的東南亞面孔，以及說著流利粵語的華人，這裡大概是我遇過最「國際化」的咖啡館了。大家不妨在某個悠閒的早晨，來FUGLEN TOKYO享用北歐式的早午餐，當然也可以一邊散步到附近的代代木公園，開啟美好幸福的一天。

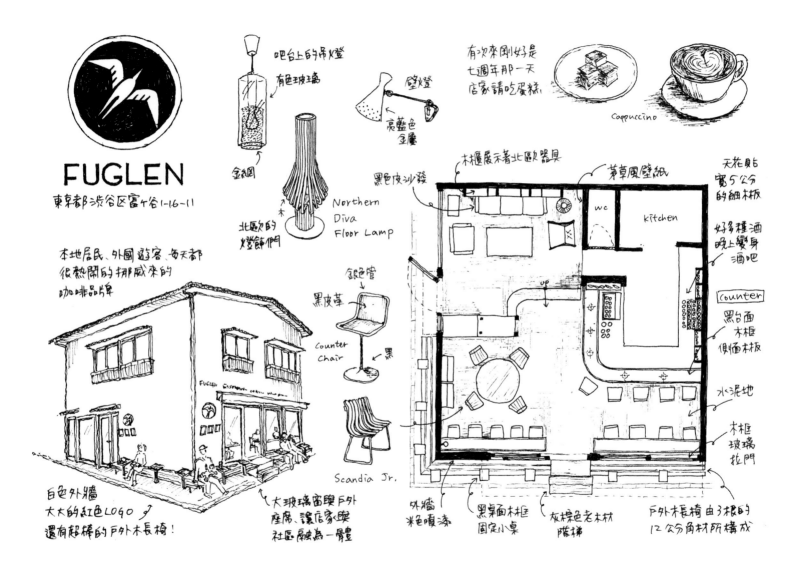

FUGLEN

東京都渋谷区富ヶ谷1-16-11

吧台上的吊燈
有色玻璃

金網

壁燈
亮藍色金屬

有次來剛好是
七週年那一天
店家請吃蛋糕

Cappuccino

北歐的燈飾們

Northern Diva Floor Lamp

本地居民、外國遊客、每天都
很熱鬧的挪威來的
咖啡品牌身

銀色管
黑皮革

Counter Chair

黑

木櫃展示著北歐器具
黑色皮沙發

茅草風壁紙

天花貼
寬5公分
的細板

wc kitchen

好多種酒
晚上變身
酒吧

up

counter

黑白面
木框
側槽木板

水泥地

木框
玻璃
拉門

Scandia Jr.

白色外牆
大大的紅色LOGO
還有那棒的戶外木長椅!

大玻璃窗與戶外
座席、讓店家與
社區融為一體

外牆
米色噴漆

黑桌面木框
固定小桌

灰棕色老木材
階梯

戶外木長椅由3根的
12公分角材所構成

FUGLEN ASAKUSA

📍 111-0032 東京都台東區淺草2-6-15（淺草站）

🕗 8:00-22:00

那天的行程是淺草一帶，雷門的仲見世商店街已經去過了，今天就去淺草寺西參道吧。

這裡的每一條路都有個有趣的名字，僅僅是穿梭於小巷之間你就能收穫不少驚喜。餓了就在Hoppy街找一家白天就開門的居酒屋，點一份味噌燉大腸，然後外帶一支醬油烤糰子，像在享受祭典一般，邊逛邊吃。

在這之前，別忘了早上可以先到寬敞的FUGLEN ASAKUSA，體會來自挪威人氣咖啡店的魅力。當夜幕降臨時，還可以點杯調酒放鬆身心。

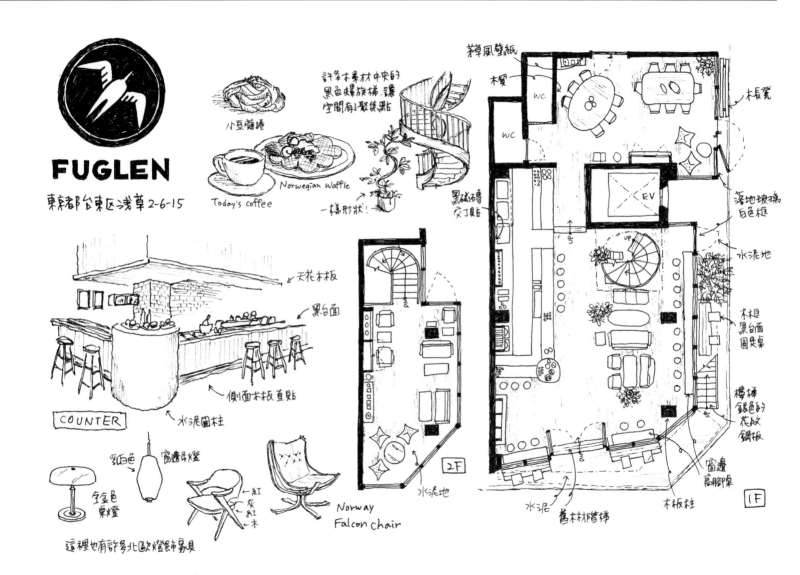

FUGLEN

東京都台東区浅草 2-6-15

小豆菓塔

Today's coffee

Norwegian Waffle

許多木素材中央的
黑色螺旋梯，讓
空間有了聚焦點

一樣形狀！

蓆草風壁紙

木質

wc

wc

黑磁磚專
交丁貼

木長凳

落地玻璃
白色框

水泥地

EV

UP

木桌
黑白面
固定桌

樓梯
銀色的
花紋
鋼板

窗邊
高腳桌

木板柱

舊木材階梯

水泥

2F

水泥地

1F

天花木板

黑台面

側面木板直貼

水泥圓柱

COUNTER

乳白色

窗邊吊燈

金色
桌燈

紅
灰
紅
木

Norway
Falcon chair

這裡也有許多北歐燈飾家具

Turret Coffee Tsukiji

📍 104-0045 東京都中央區築地2-12-6（築地站）

🕐 7:00-18:00（六、日到17:00，週四公休）

我平時住在岐阜縣的鄉下，到東京最快也要6小時，這天我為了節省時間選擇從富山搭夜行巴士，體力大不如前的我，到達之後便拖著疲憊的身軀，來到了這裡。

出了車站先是被眼前壯觀的築地本願寺吸引，接著進到Turret Coffee，點了雙份濃縮的Turret拿鐵，我就整個人清醒了過來。

店主的川崎先生屬於冷靜的性格，但幾乎是有問必答，「這台轉盤搬運車是市場的古董嗎？」「客人開來送我的。」簡單的一句話，背後藏著多少故事呢？

在這裡喝完咖啡後，發現才接近早上10點，今天還很漫長，不如起身去築地市場吃個美味的煎蛋捲吧。

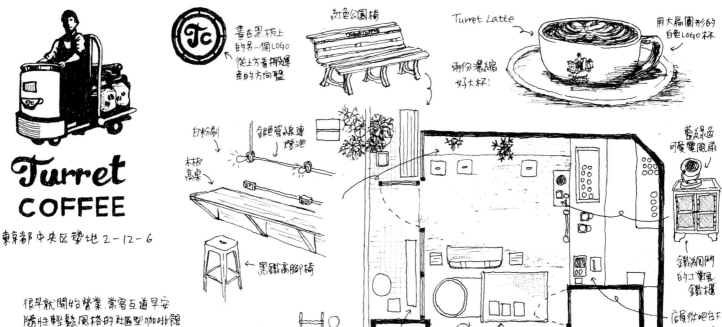

Turret COFFEE

東京都中央区築地 2-12-6

JC

書在黑板上的另一個LOGO 從上方看搬運車的方向盤

紅色公園椅

Turret Latte

用大扁圓形的白色LOGO杯

兩份濃縮 好大杯!

白粉刷

銀色管線連燈泡

木板高桌

黑鐵高腳椅

舊綠色可愛電風扇

鐵網門的工業風鐵櫃

店員從吧台F出入

很早就開始營業, 常客互道早安
隨性輕鬆風格的社區型咖啡館

看板用水管組成

整面黑板

草蓆

客人送的!
Turret Truck 築地市場裡的搬運車

紅色的木長凳

坐在這裡喝咖啡真是難得體驗!

桶色

吊著一個不銹鋼杯

黑

FACADE 大植栽, 紅椅的組合讓人想一探究竟!

Bridge COFFEE & ICECREAM

◎ 103-0002 東京都中央區日本橋馬喰町1-13-9イーグルビル1樓（馬喰町站）

🕐 8:00-19:00（週六、日9:00-）

從熱鬧的東京車站往咖啡廳的路上，通常都會遇到一兩間看起來不錯的店，難得都來了就去看看吧！於是又多了一項臨時的行程。

Bridge就是我不小心在途中發現的地方。貼滿深色磁磚的外牆，偌大的玻璃窗，從外面看起來，如同一幅咖啡店的裱框寫真，店裡有著各式各樣的輕巧座椅，厚重線板的吧台成為了強烈的主視覺。

他們希望打造一間像公園般的咖啡店，這個夢想已經實現在這個空間裡了，常客般的三五好友前來聊天，有人在開會，有人默默工作，彷彿一位隨和的鄰居讓人不自覺想親近。

其實，我更喜歡他們所在的老鷹大樓（Eagle Building），英挺的外觀，有著昭和時期保留下來的歷史，就像走進時光隧道裡一樣！

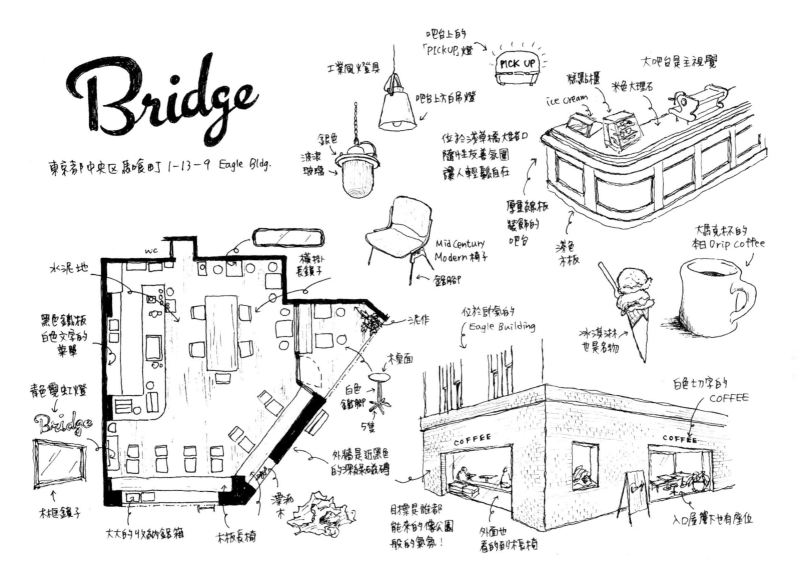

Bridge

東京都中央区居喰町 1-13-9 Eagle Bldg.

吧台上的「PICK UP」燈

PICK UP

工業風燈具

吧台上方白吊燈

銀色 波浪 玻璃

大吧台是主視覺

糕點點櫃

ice cream

米色大理石

位於淺草橋大路口 隨性友善氛圍 讓人輕鬆自在

厚重線板裝飾的吧台

淺色方板

大馬克杯的 柏日 Drip coffee

Mid Century Modern 椅子

鋁腳P

冰淇淋 也是名物

WC

水泥地

橫掛長鏡子

泥作

黑色鐵板白色文字的菜單

位於卧案的 Eagle Building

木桌面

白色鋁腳 5隻

白色切字的 COFFEE

青色霓虹燈 Bridge

外牆是近黑色的深綠破玻磚

COFFEE

COFFEE

木框鏡子

大大的收納鋁箱

木板長椅

堆疊木

目標是誰都能來的像公園般的氣氛！

外面也看的到木長椅

入口屋簷下也有座位

TOKYO LITTLE HOUSE

📍 107-0052 東京都港區赤坂3-6-12（赤坂站）

🕐 11:00-17:00（週六、日公休）

聯想到赤坂，年輕時都只知道去電視台附近，想不到在如此商業化的街道當中，藏著一棟老舊的兩層木造房，長期在此地守護著赤坂。1948年建於被戰火燒毀的土地，經過三代承襲，2018年才重生為咖啡館、展示館與民宿。

這天我邊觀賞著「東京零年」的寫真展，店長深澤愛小姐邊與我分享這裡的故事，還讓我參觀了二樓一天一組客人的限定民宿。設計團隊運用拆卸下來的窗框當成書架，故意露出作為牆壁基底的編竹夾泥牆*，盡量保留了房子的原型，再增添一些色彩與變化，讓客人看到建物真實的一面，同時也能享受優雅的環境。

說到咖啡，過去曾在印尼咖啡莊園幫忙的深澤小姐，沖出來的咖啡也是別有風味。或許下次的東京之旅，可以來這裡住上一晚呢。

＊註：常見的風土建築工法，亦為臺灣傳統建築的類型之一，用於室內隔間牆。

TOKYO LITTLE HOUSE

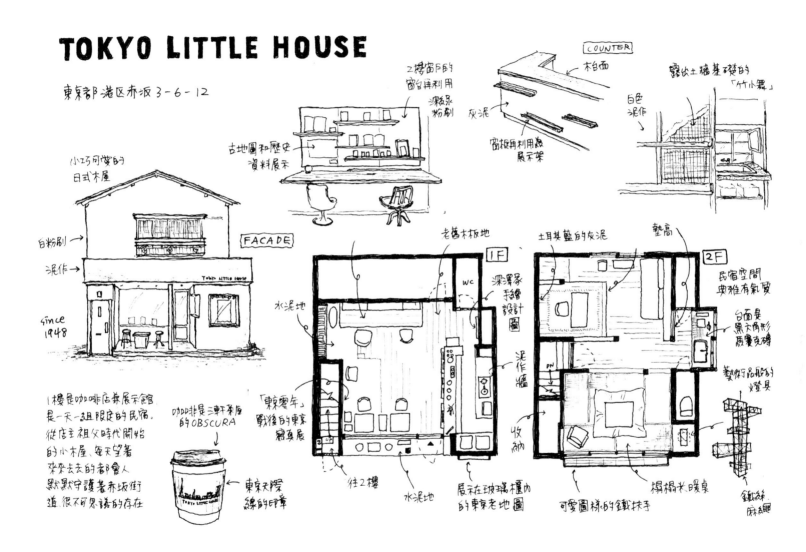

東京都港区赤坂 3-6-12

2樓窗戶的
窗台再利用
深紫泉
粉刷

古地圖和歷史
資料展示

COUNTER
木台面

灰泥

窗框再利用為
展示架

露出土牆基礎的
「竹小舞」

白色
泥作

小巧可愛的
日式木屋

FACADE

白粉刷 →
泥作 →

since
1948

TOKYO LITTLE HOUSE

1F

老舊木板地

水泥地

WC

深澤家
手繪
設計圖

泥作牆

往2樓

水泥地

展在玻璃櫃內
的東京老地圖

土耳其藍的灰泥

墊高

2F

民宿空間
典雅有氣質

台面是
黑大角形
馬賽克磚

藝術作品般的
燈具

可愛圖樣的鐵扶手

榻榻米暖桌

鐵絲
麻繩

1樓是咖啡店兼展示館
是一天一組限定的民宿。
從店主祖父時代開始
的小木屋，每天望著
來來去去的都會人
默默守護著赤坂街
道很不可思議的存在

咖啡是三軒茶屋
的OBSCURA

東京天際
線的印章

すみだ珈琲

📍 130-0012 東京都墨田區太平4-7-11（錦糸町站）

🕐 11:00-19:00（週三公休）

TOKYO LITTLE HOUSE的深澤小姐，之前也在幾間咖啡館工作過，她介紹的這間錦糸町附近的すみだ珈琲，外觀與TOKYO LITTLE HOUSE也有幾分相似。

有趣的是，這裡使用了特別研發的耐熱江戶切子*杯盤來提供咖啡。我父親喜歡收集杯子，家裡有一組五顏六色的江戶切子酒杯，每到過年期間他就拿出來獻寶，所以我看到時感到特別熟悉，不過用來喝咖啡還是頭一回。

隨著咖啡滑進喉嚨，玻璃紋路漸漸顯露了出來，喝到剩下最後一滴，眼前的杯底就像從萬花筒看出去的世界一樣。

對了，來這裡別忘了點一塊摩卡起司蛋糕，我到現在還對它念念不忘。

＊註：為日本江戶末期發展出來的玻璃器皿工藝，有細緻的切割紋路。

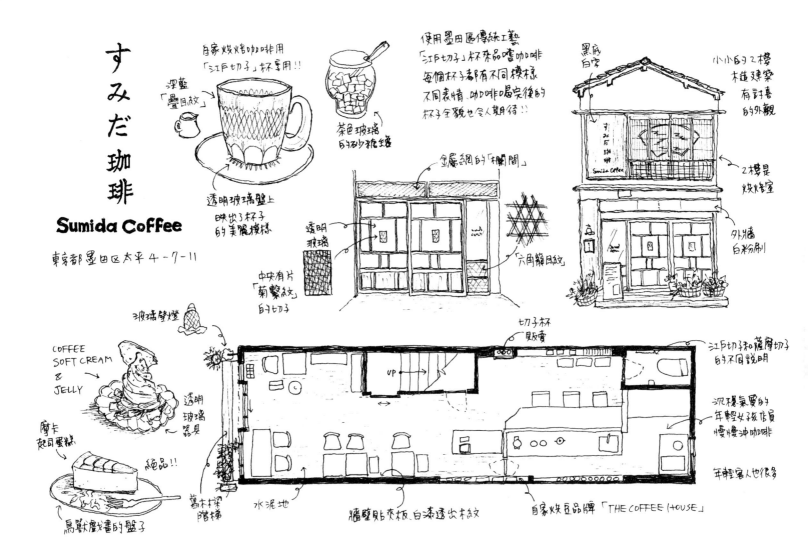

BERTH COFFEE ROASTERY Haru

📍 130-0003 東京都墨田區橫川2-7-2（押上站）

🕐 11:30-18:30（週四公休）

會知道Haru不是因為BERTH COFFEE，而是我去仙台旅行時，來自Echoes咖啡師提供的情報。

這天我設法從住處當天來回東京，訂了富山出發、羽田轉機到石川縣小松機場的機票，轉機時間拉長，就可以用單程票來回東京（當然回到家還得開一段很久的車）。一切都是為了去參加「ここのつ茶寮」*，度過了一場相當刺激的體驗。

茶會後利用閒暇時間來到Haru，小小店面擠滿了客人，也有人帶毛小孩來休息。我畫完草稿後便與吧台裡的咖啡師搭話，吧台的客人也來開口和我談天，這天認識了紙類加工公司的員工，還有畫廊的老闆。回家的路很長，幸好有這些美好的回憶相伴。

＊註：ここのつ（kokonotsu），中文意思為九個。「ここのつ茶寮」是東京超人氣的預約制茶會。

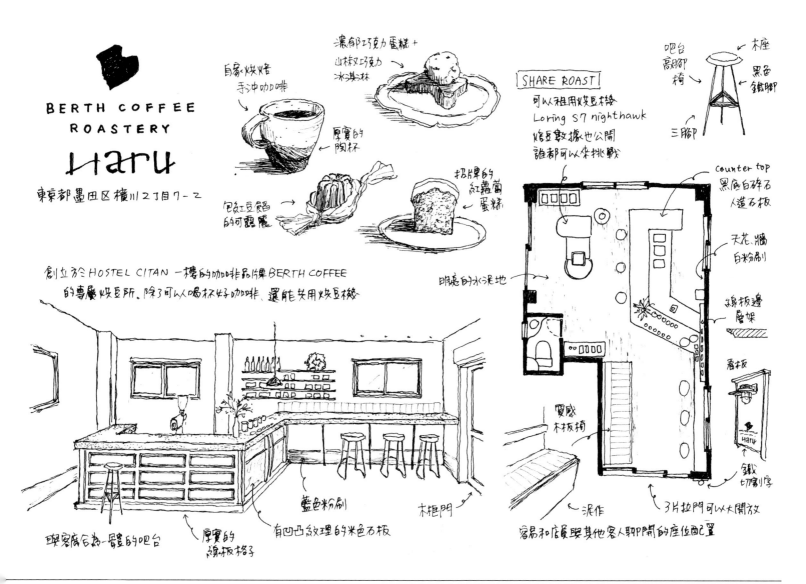

BERTH COFFEE
ROASTERY
Haru
東京都墨田区横川2丁目7-2

自家烘焙
手沖咖啡

濃郁巧克力蛋糕+
山桃双巧克力
冰淇淋

厚實的
陶杯

包紅豆餡
的可露麗

招牌的
紅葡萄
蛋糕

SHARE ROAST
可以租用烘豆機
Loring S7 nighthawk
烘豆數據也公開
誰都可以來挑戰

吧台
高腳椅
← 木座
黑色
鐵腳
三腳

counter top
黑底白碎石
人造石板

天花、牆
白粉刷

線板邊
層架

看板

鐵
切割字

創立於 HOSTEL CITAN 一樓的咖啡品牌 BERTH COFFEE
的專屬烘豆所。除了可以喝杯好咖啡，還能共用烘豆機

明亮的水泥地

質感
木板椅

泥作

3片拉門可以大開放

客易和店員與其他客人聊開的座位配置

與客席合為一體的吧台

厚實的
線板格子

藍色粉刷

有凹凸紋理的米色石板

木框門

BERTH COFFEE

⊙ 103-0011 東京都中央區日本橋大傳馬町15-2（馬喰橫山站）

🕐 8:00-17:00（六、日到18:00）

誕生於CITAN HOSTEL的一樓，第一次去拜訪已經是五年多前，弧形的玻璃窗台就是吧台，外面坐了一位大哥正在跟咖啡師聊天。旁邊戶外座位露營椅上的外國人，把腳翹到桌上，一邊享受車水馬龍的日本橋街景。

進到室內就看見左邊往地下一樓的樓梯挑高處，有個誇張的天花吊扇機械裝置，令人不禁想著，他們到底是怎麼辦到的？我點了一份早餐配咖啡，到地下室的旅人休息室用餐。

活用木板形狀的原木桌拼成了五角形的高腳桌，裝潢裡的馬賽克磚、銅燈，還有特別的吊扇裝置，點點滴滴的細節、自由的氛圍，到現在都還伴隨著那盤早餐的滋味，駐足在我的腦海裡，久久未曾散去。

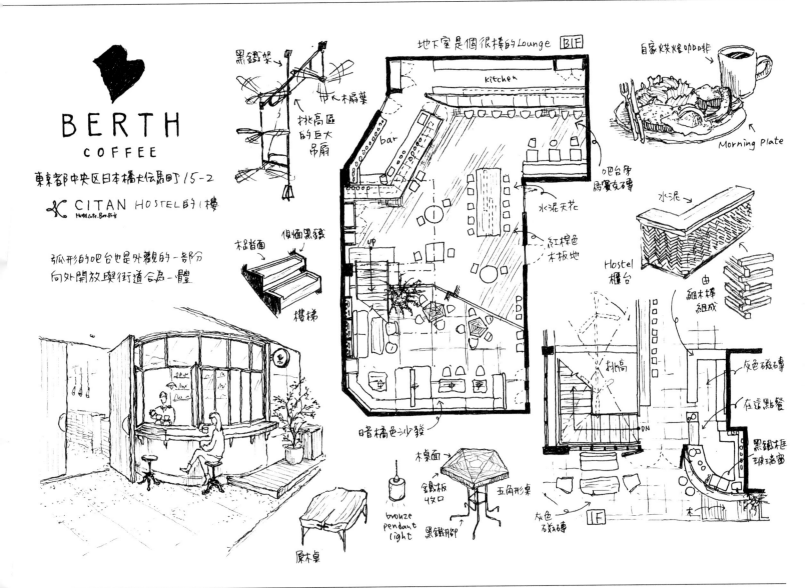

Single O Hamachō

⚲ 103-0007 東京都中央區日本橋濱町3-16-7 スプラウト日本橋濱町 1F（水天宮前站）

🕐 7:30-19:00（六、日8:00開始營業）

還記得這天，我又是第一位客人，點了咖啡和熱壓三明治，坐在面東窗邊的位子，朝陽灑落在身上，想起了我最喜歡的冬天裡的晴朗東京。

橘色的桌面，混合許多纖維的吧台側板，都是罕見新奇的素材，店家說，桌面是由回收塑膠製成的，側板則是廢棄衣料再生的。而天花板吊著的雲朵，使用咖啡染色而成的紙製裝置藝術，是從雪梨已經歇業的店面搬來的。

其他像是小木凳，吧台上的銅質紙杯筒，也都沿用了雪梨的店裡物件，與它共享相同的元素，於相隔遙遠的東京再現了Single O的永續精神。

還有畫家的壁畫，有趣形狀的吧台，小小空間琳琅滿目，讓我難以忘懷。

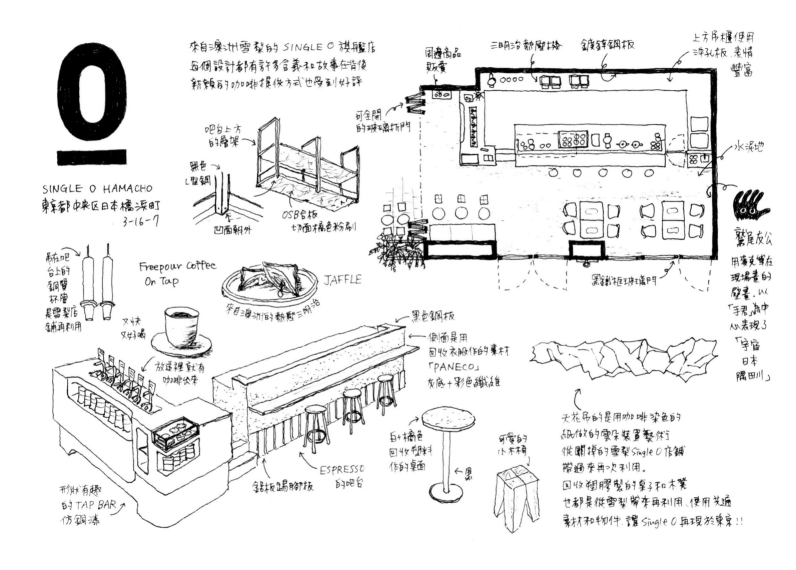

O

SINGLE O HAMACHO
東京都中央区日本橋浜町
3-16-7

來自澳洲雪梨的 SINGLE O 旗艦店
每個設計都有許多含義和故事在背後
新類的咖啡提供方式也受到好評

周邊商品販賣　三明治熱壓機　鍍鋅鋼板　上方吊櫃使用沖孔板 表情豐富

可全開的玻璃折門

吧台上方的層架
黑色 L 型鋼
OSB台板
切面橘色粉刷
凹面朝外

水泥地

驚尾友公
用麥克筆在現場畫的壁畫，以「手君」為中心表現了「宇宙日本隅田川」

掛在吧台上的銅質杯管是雪梨店舖再利用

Freepour Coffee
On Tap

JAFFLE
來自澳洲的熱壓三明治

又快又好喝

放這裡就有咖啡公茶

黑色鋼板
側面是用回收衣服做的素材「PANECO」
灰底+彩色纖維

黑鐵框玻璃門

天花吊的是用咖啡染色的紙做的雲朵裝置藝術
從關掉的雪梨Single O 店舖帶過來再次利用。
回收塑膠製的桌子和木凳也都是從雪梨帶來再利用，使用共通素材和物件，讓Single O 再現於東京！！

白+橘色回收塑料作的桌面

可愛的小木椅
黑

形狀有趣的 TAP BAR
仿銅漆

鋁板踢腳板

ESPRESSO的吧台

Allpress Espresso Tokyo Roastery & Café

⊙ 135-0023 東京都江東區平野3-7-2（清澄白河站）

🕐 9:00-17:00（一到五）；10:00-18:00（六、日）

我永遠不會忘記，第一次來到這裡，那輕拂雙頰的涼爽微風。一位身穿紅色洋裝的外國女孩，向吧台裡的咖啡師打招呼，然後坐在長椅上打開了一本小說。

我點了一杯FLAT WHITE，這也是我第一次接觸FLAT WHITE，不是很喜歡奶味卻也不想喝黑咖啡的時候，它就成為了最佳選擇。然後搭配一塊樸素又厚實的香蕉磅蛋糕，比起夢幻華麗的甜點，我還是更偏愛這種基本款。

過了幾年後再回來，說明我想出版書籍的來意，負責行銷的小姐，熱切地送了我一包即將上市的耶誕佳節配方豆，一句「加油喔！」讓我在離開的路上，必須盡全力忍住才能不讓眼淚掉下來。

ALLPRESS
ESPRESSO

東京都江東区平野 3-7-2

位於清澄白河閑靜住宅區裡、老倉庫改裝的咖啡館
開放的空間、隨和的氛圍
紐西蘭來的這個品牌已成為
當地人的最愛。

大大的�... 斜屋頂
讓人印象深刻

深色木板

大谷石

大玻璃窗後是
高天花的烘豆室

以配方豆為主的貝殼裝

木板

大谷石

不鏽鋼＋玻璃豆架

FLAT WHITE

香蕉蛋糕

混血了和風素材
增添了一份沉穩

大吧台
木台面、側面是淡綠色馬賽克磚、不鏽鋼踢腳板

下段
大谷石

深灰大磁磚
夜丁貼

生豆麻袋販賣

可全開的門
店內吹著舒服的風

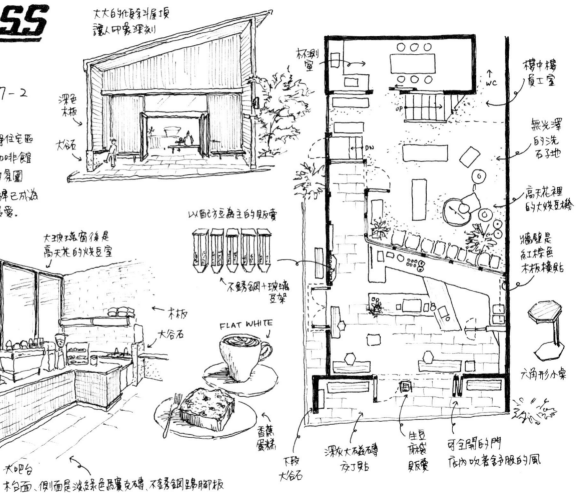

杯測室

樓中樓員工室

↑WC

無光澤的洗石子地

高天花裡的大烘豆機

牆壁是紅棕色木板橫貼

六角形小桌

UP

DN

Tallskogen

📍 135-0024 東京都江東區清澄2-10-5（清澄白河站）

🕐 10:00-17:00（二、四、五）；9:30-17:00（六、日）（週一、三公休）

訪問ALLPRESS時，聽說他們的瑞典烘豆師Petter在附近開了一家新咖啡館，距離下一個約定還有點時間，便決定去看看。

白牆加木窗的極簡外觀，有一排戶外長椅可以享受平日寂靜的街道；店內座位只有一張長木桌，隔著吧台區，裡面是店主太太經營的瑜伽教室。

咖啡送上來後，我正準備把杯盤翻過來看看是什麼牌子時，年輕女店員跟我說：「這是老闆從他老家拿來的，所以帶了點復古的感覺。」然後指著吧台上的同系列大盤子：「這個盤子是他忘記，他媽媽後來從瑞典再帶過來的。」

另一頭的牆上放著瓶瓶罐罐，仔細一看就會發現那都是手作的調味料，用麵包發酵的味噌、加了松葉的豆瓣醬，聽說週末老闆會用這些調味料，親手做餐點給客人享用。天啊，我實在太想嚐嚐看了！

離開時，我外帶了一個肉桂捲，走一走還迷路晃到了一條河川旁，只好坐在河邊享受甜點。幸好旅行時沒有把行程塞太滿，不然可能就會錯過這些意料之外的美好了。

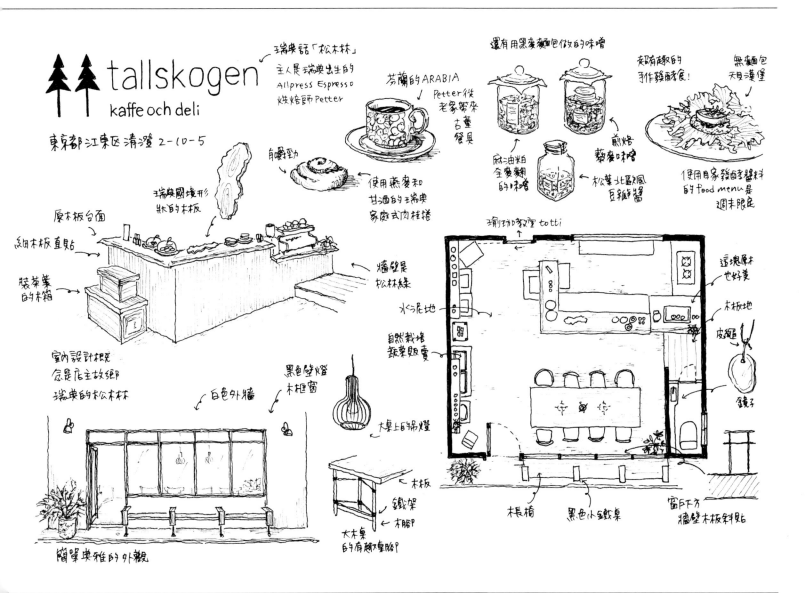

tallskogen
kaffe och deli

東京都江東区清澄 2-10-5

瑞典話「松木林」
主人是瑞典出生的
Allpress Espresso
烘焙師 Petter

芬蘭的ARABIA
Petter 從
老家帶來
古董
餐具

還有用黑麥麵包做的味噌

超有趣的
手作發酵食!

無麵包
想漢堡

瑞典國境形狀的木板

有嚼勁

使用燕麥和
甘酒的瑞典
家庭式肉桂捲

麻油粕
全麥麵
的味噌

煎焙
藜麥味噌

松葉北區風
豆瓣醬

使用自家發酵調味料
的 food menu 是
週末限定

原木板台面

細木板直貼

裝茶葉
的木箱

牆壁是
松林綠

瑜珈教室 totti

這塊原木
也好美

木板地

皮繩

鏡子

室內設計概
念是店主故鄉
瑞典的松木林

水泥地

自然栽培
蔬菜販賣

黑色壁燈
木框窗

白色外牆

大桌上的吊燈

大木桌
的有趣桌腳

木板
鐵架
木腳

板椅

黑色小鐵桌

窗戶下方
牆壁木板斜貼

簡單典雅的外觀

TOKYOBIKE TOKYO

⊙ 135-0022 東京都江東區三好3-7-2（清澄白河站）

🕐 11:00-18:00（三、四、五）；10:00-18:00（假日）（各進駐店鋪營業時間請見官網）

吃完tallskogen的肉桂捲，決定起身前往下一個行程，一間有咖啡攤和植物店的腳踏車行。

進駐的咖啡攤是清澄白河的名店ARiSE Coffee Roaster，我點了柬埔寨的咖啡，在店裡的大階梯上享用。以木板和鋼板交錯製成的階梯，位於空間的正中央，像是大都市的廣場般，讓客人可以自由享受自己的時間。

邊打草稿邊在店內徘徊的我，不經意逛到澳洲來的植物店The Plant Society，正想著「這個好想帶回家！」的時候，TOKYOBIKE的小西小姐就現身了，她跟我介紹了店裡，帶我去大階梯下面的自行車組裝區，最讓我印象深刻的，是那扇半透明螢光黃的中空板拉門。

畫畫的同時，有幾組客人來買自行車，「您可以出去試騎一圈唷！」店員親切地招呼，當然，也有觀光客來喝咖啡。這裡還提供自行車出租服務，下次再拜訪時，一定要租一台「TOKYOBIKE」馳騁在清澄白河的街道上。

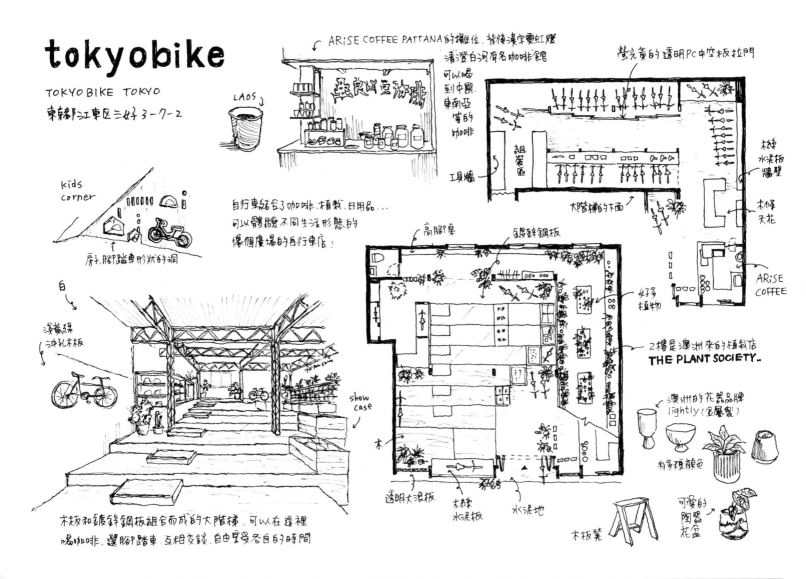

tokyobike

TOKYO BIKE TOKYO
東京都江東区三好3-7-2

LAOS

kids corner

房子腳踏車形狀的洞

ARiSE COFFEE PATTANA的攤位, 背後濛字霓虹燈
清澄白河有名的咖啡館
可以喝到中國, 東南亞等的咖啡

螢光黃的透明PC中空板拉門

木絲水泥板牆壁

木條天花

ARiSE COFFEE

工具牆

組裝區

大階梯的下面

自行車結合了咖啡、植栽、日用品...
可以體驗不同生活形態的
像個廣場的自行車店!

白
淺黃綠沖孔木板

show case

高腳桌
鍍鋅鋼板

好多植物

2樓是澳洲來的植制店
THE PLANT SOCIETY.

澳洲的花器品牌
lightly (金屬製)

有多種顏色

木板和鍍鋅鋼板組合而成的大階梯, 可以在這裡
喝咖啡、選腳踏車、互相交談、自由享受各自的時間

透明大浪板
木絲水泥板
水泥地

木板凳

可愛的陶器花盆

ひぐらしガーデン

📍 116-0013 東京都荒川區西日暮里2-6-7（日暮里站）
🕐 8:00-17:00（週一公休）

HIGURASHI Garden位於日暮里，日暮らし（higurashi）有著每天生活的意思，也是一種蟬的名字。

女兒乘在老公肩膀上，我們三人一起從日暮里車站，穿過寧靜的住宅區到達這裡，前面停了好幾台東京媽媽必備的載小孩用腳踏車，有些還前後各放一個兒童椅。進門前，便有股麵包香氣撲鼻而來，店裡滿滿客人，或許是大家都想在都市的一隅尋求療癒的瞬間吧。

買了麵包，點了咖啡，吃完早餐後老公獨自在座位上看書，我則是帶女兒玩樂一邊觀察店內。由建築家谷尻誠・吉田愛的建築設計事務所SUPPOSE DESIGN OFFICE擔任設計，三個大三角屋頂下，各有其機能，以露台走廊（緣側，engawa ）相互連結、聚於中庭。我到現在都還可以回想起孩子們在中庭跑跳的笑聲。

旅程最後，不妨到另一個屋頂下的「パン屋の本屋」（麵包店的書店）買本書，再去附近的日暮里纖維街「尋寶」，過個貼近日本當地生活的一天也不錯呢。

ひぐらしガーデン
HIGURASHI GARDEN

東京都荒川区西日暮里2-6-7

3個大三角形屋頂空間各有其機能
使用者經由長廊互相連結 在中庭聚合
現烤麵包與咖啡的香氣 早上開始就很熱鬧

可點飲品內用 →

麵包種類多!

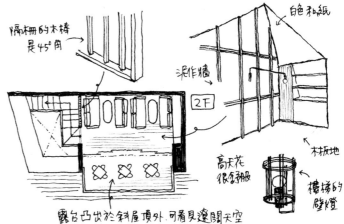

隔木栅的木棒是45°角

白色和紙

泥作牆

2F

高天花很舒服

木板地

樓梯的壁燈

露台凸出於斜屋頂外 可看見遼闊天空

和LOGO一樣的3個屋頂

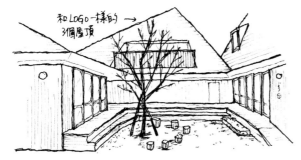

HIGURSHI
ひぐらし
ベーカリー
BAKERY

麵包坊

1F

WC

麵包坊的書店

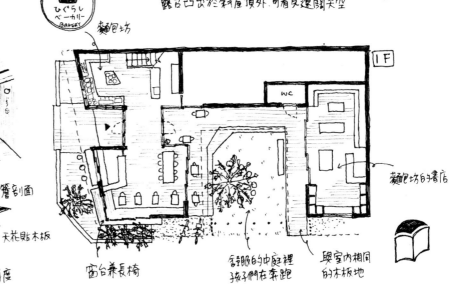

黃銅色門把

屋簷剖面

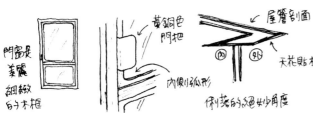

門窗是美麗細緻的木框

內側呈弧形

天花貼木板

俐落的絕妙角度

內 外

窗台兼長椅

舒服的中庭裡孩子們在奔跑

與室內相同的木板地

HAGISO

⚲ 110-0001 東京都台東區谷中3-10-25（千馱木站）

🕑 早上8:00-10:30；午後12:00-20:00

這天起了個大早，從淺草的飯店搭公車到台東區的谷中一帶，穿越靜謐的小巷來到HAGISO（荻莊）。

全黑的外觀更襯托出一旁灑落的朝陽，進到室內，右手邊是挑高的展示區，這裡只有二樓有個大窗，採光明亮又能充分展覽作品。左手邊是高一階的喫茶空間，我點了一份旅行早餐，店家使用在各地邂逅的食材來設計菜單，每道菜都有其背後的故事。

一旁的木櫃上，放了幾本介紹HAGISO過往歷程的書，述說了從東京藝大學生的工作坊，到面臨拆除卻又得以重生的命運，同時也承襲藝大學生合租屋的精神，在二樓設立了可以共用的美體沙龍，更在附近經營一間提供旅人住宿的「hanare」。

離開之後先別急著趕去下一個行程，記得鑽進附近的小巷內，感受一下愜意的時光。

HAGISO

東京都台東区谷中3-10-25 萩莊

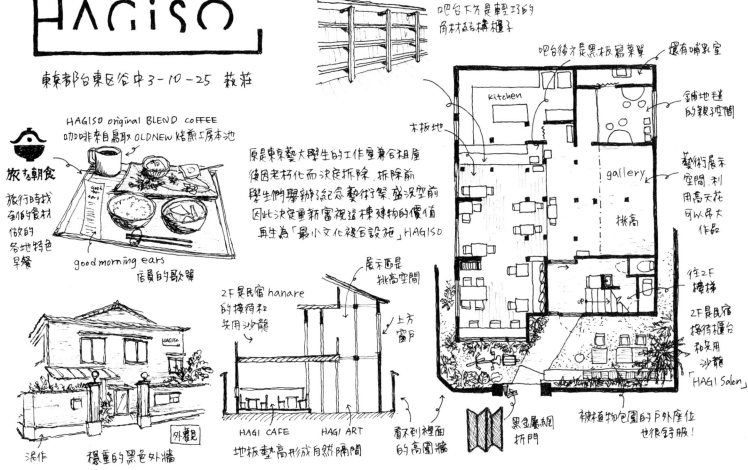

吧台下方是輕巧的角材搭構櫃子

吧台後方是黑板寫菜單　　還有哺乳室

鋪地毯的親子空間

藝術展示空間,利用高天花可以吊大作品

往2F樓梯

2F是民宿接待櫃台和共用沙龍「HAGI Salon」

被植物包圍的戶外座位也很舒服!

kitchen

木板地

gallery

挑高

UP

黑色屬鋼折門

HAGISO original BLEND COFFEE
咖啡來自鳥取 OLDNEW 焙煎工房本池

旅する朝食

旅行時找到的食材做的各地特色早餐

good morning ears
店員的歌單

原是東京藝大學生的工作室兼合租屋
後因老朽化而決定拆除,拆除前
學生們舉辦了紀念藝術祭,盛況空前
因此決定重新審視這棟建物的價值
再生為「最小文化複合設施」HAGISO

展示區是挑高空間

上方窗戶

2F是民宿 hanare
的接待和共用沙龍

看不到裡面的高圍牆

HAGI CAFE　　HAGI ART

地板墊高形成自然隔間

泥作　　穩重的黑色外牆

外觀見

カヤバ珈琲

📍 110-0001 東京都台東區谷中6-1-29（根津站）

🕐 8:00-18:00（週一公休）

說到在東京旅行的早餐，喫茶店的煎蛋三明治總是被我列進必吃清單裡。加了美乃滋、煎得蓬鬆軟嫩的厚蛋，夾在塗了黃芥子沙拉醬的麵包裡，簡直是一大享受。這裡的麵包使用酸種麵包，先蒸再烤，格外有嚼勁，配上香氣十足的煎蛋，好吃又有飽足感。

1938年開業的カヤバ珈琲，長期受到谷中居民的愛戴，因故歇業了一陣子後，由當地文化團體接手，才得以重生。

這天我坐在面對入口、看得到一樓全景的座位，觀察著店家忙碌卻又優雅的身手，陽光散落一地，窗邊的花苞似乎又比剛才多開了一些。

與一般老喫茶店不同的是，它使用了FUGLEN的淺焙咖啡豆，沉穩的室內裝潢配上清爽的咖啡，這對比既新鮮又有趣。

離開前，記得回過頭再看一眼那亮黃色的招牌，你會覺得她彷彿在對你微笑。

Coffee カヤバ

東京都台東区谷中 6-1-29

昭和13年 (1938年)
創業以來一直是谷中居民
心目中重要的地方。歇
業了一段時間後，因地
區文化事業計畫而修
復再生、繼續提供
人們一個可以群聚
交流、發信的
魅力場所

木格子天花

木板
白色台面
白
紅磚

現榨果汁
灯美味！

小杯子裡
塞著小紙巾

早餐的蛋沙拉三明治

熱拿鐵

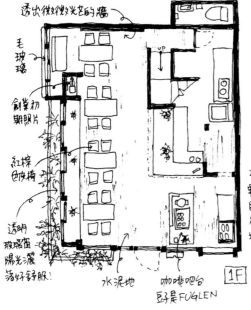

透光後微微泛光的牆
毛玻璃
創業初期照片
紅棕色玻璃
透明玻璃窗
陽光灑
落好舒服！
水泥地
咖啡吧台
豆子是FUGLEN

1F

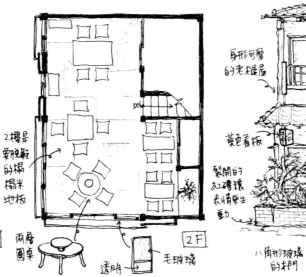

2樓是
要脫鞋
的榻
榻米
地板

兩層
圓桌
透明
毛玻璃

2F

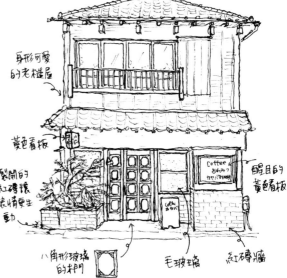

身形可愛
的老樓屋

黃色看板

裂開的
紅磚讓
表情更生
動

醒目的
黃色看板

八角形玻璃
的木門

毛玻璃

紅磚牆

ROUTE BOOKS

📍 110-0015 東京都台東區東上野4-14-3（上野站）

🕐 12:00-19:00

第一次來到這條巷子時，兩旁擺滿了巨大植栽，還以為是私家庭院，但是當天臨時休業，只好離開。第二次來因高朋滿座而放棄，第三次帶著女兒來，她那天異常興奮無法靜下心來畫畫，直到第四次才終於有機會獨自來訪。

這裡是一間有咖啡的書店，也是植物店的展示場，由一家建築裝潢公司經營，裡頭的大小傢俱，幾乎都是出於自家職人之手。

點了咖啡還有馬芬蛋糕，自助領咖啡、烤馬芬，再找個舒適的座位坐下，時而起身觀察店內角落，或是翻翻店裡的書，最後自己收拾，淡定的店員並不會盯著你的一舉一動。安心之餘也讓人不禁想著，這麼自由沒關係嗎？

我向店員大哥說明來歷之後便移動到二樓，二樓更自由，旁邊有兩位年輕女孩正在學陶藝，過了一會兒有位大哥在開放式廚房起鍋，整家店滿溢著咖哩香氣，一問之下才知道晚上有個快閃餐廳。這裡是個偶然形成的自由社區，讓有想法的人自然地聚集在一起。對了，我剛剛搭話的那位店員大哥，離開時他還在隔壁麵包店裡教吉他呢！

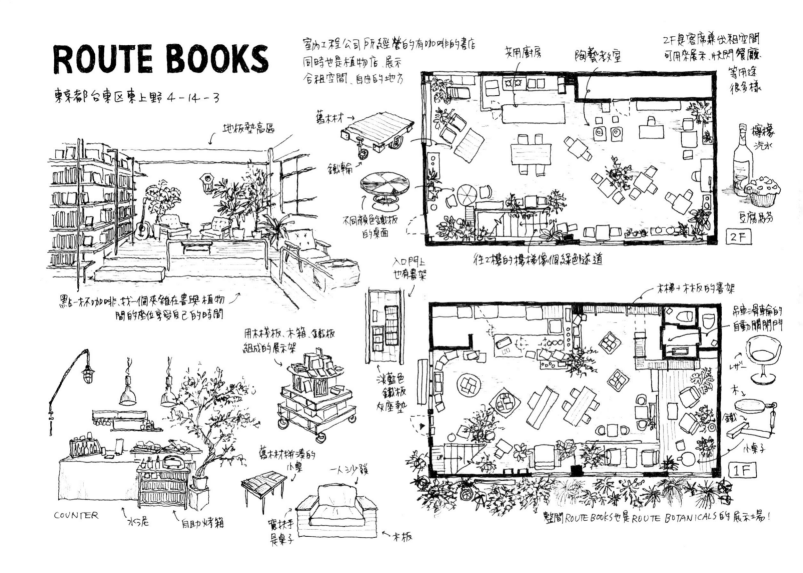

ROUTE BOOKS

東京都台東区東上野 4-14-3

室內工程公司所經營的有咖啡的書店
同時也是植物店、展示
合租空間、自由的地方

2F是客席兼代租空間
可用來展示、快閃餐廳
等用途
很多樣

地板墊高處

舊木材

鐵輪

不同顏色鐵板
的桌面

耐用廚房　　陶藝教室

檸檬
汽水

豆腐馬芬

點一杯咖啡，找一個夾雜在書與植物
間的座位享受自己的時間

往2樓的樓梯像個綠色隧道

2F

入口門上
也有書架

淺藍色
鐵板
坐墊

木梯+木板的書架

吊車滑輪的
自動開門門

用木棧板、木箱、鐵板
組成的展示架

舊木材拼湊的
小桌

一人沙發

レザー

木

鐵

小桌子

1F

COUNTER

水泥

自助烤箱

寬扶手
是桌子

木板

整間ROUTE BOOKS也是ROUTE BOTANICALS的展示場！

Common

📍 106-0032 東京都港區六本木4-8-5（六本木站）

🕐 8:00-23:00

進駐之前就知道這棟大樓預計在三、五年後會被拆毀，因此讓人從另一個角度來思考何謂永續。店面的設計主題是「再利用」，不是利用過去舊有建材，而是設法讓建材在大樓拆毀後可以再次被利用。

跟我分享故事的是營運公司的年輕社長，「店裡許多建材，都沒有用膠固定。」我跟著他環視店內，牆上的陶磚是從河邊的「蛇籠」得到靈感，只用鐵網包覆固定；吧台側邊的木棒，則是像竹簾般用棉繩串連。前方當成裝置藝術的銅、木、石塊，都是可以被再次利用的原形材料。

「吧台的台面用了好幾種不同樹種的板材，妳有發現嗎？」興奮的語氣讓人感受到社長對於店內細節的用心。

我坐在泥作的長椅上享用美味早餐，長椅連接到後方的曲線階梯，這裡就像一個讓人放鬆的廣場。「我們長椅的泥作裡，加了咖啡渣喔！」原來是仙台的第一間店Echoes的咖啡渣，讓泥作帶了點咖啡色澤。如果你也來到了現場，說不定會發現更多故事呢！

Common

東京都港区六本木 4-8-5

主題是 RE-USE。位於幾年後拆除預定的
老舊大樓。因此使用了許多，拆除
後讓硬體建材可被再利用
的方法來構築這個空間。

design by
STUDIO DIG

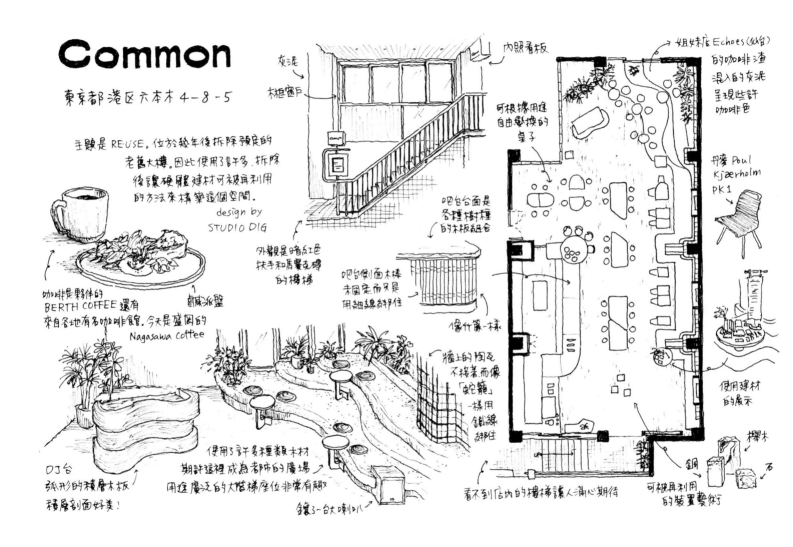

咖啡是夥伴的
BERTH COFFEE 還有
來自各地有名咖啡館。今天是盛岡的
Nagasawa coffee

鹹派盤

DJ台
弧形的積層木板
積層剖面好美！

使用了許多木種類木材
期許這裡成為都市的廣場
用途廣泛的大階梯座位非常有趣

鑲了一台大喇叭

灰泥

木框窗戶

內照看板

外彎是暗紅色
扶手和馬賽克磚
的樓梯

吧台台面是
各種樹種
的木板組合

吧台側面木棒
未固定而只是
用細線綁住

像竹簾一樣

牆上的陶瓦
不接著而像
「蛇籠」
一樣用
鐵線
綁住

姐妹店 Echoes (仙台)
的咖啡渣
混入的灰泥
呈現些許
咖啡色

丹麥 Poul
Kjærholm
PK 1

使用建材
的展示

看不到店內的樓梯讓人滿心期待

可被再利用
的裝置藝術

可根據用途
自由替換的
桌子

欅木

銅

石

ONIBUS COFFEE 八雲店

◎ 152-0023 東京都目黑區八雲4-10-20（都立大學站）
🕘 9:00-18:00

相信喜歡咖啡和日本的人，一定去朝聖過中目黑的ONIBUS COFFEE，在離他不遠的八雲社區，其實也有一間分店。

有個像歐洲精品店的臉龐，天氣好的時候把折窗打開，坐在與窗台等高的長椅上，彷彿真的親臨歐洲街頭。地板利用舊木材拼出活潑的圖樣，乾淨清新的店內，選用的素材與細節都恰到好處。

在我仔細觀察著一面纖細的玻璃窗時，「這是英國100年前的古董窗喔！」轉頭一看，主理人坂尾先生向我搭話。「妳剛剛推進來的門也是英國來的古董。」之後，他帶我去隔壁參觀烘焙室。這裡的氛圍和店內完全不同，以極簡黑白灰風格為主，寬廣的空間裡擺放了一台巨大烘豆機，像裝置藝術一樣。

坂尾先生是個沒有架子的人，他與店裡年輕店員一起翻閱我的咖啡筆記，讓我一整天的心情都澎湃了起來。

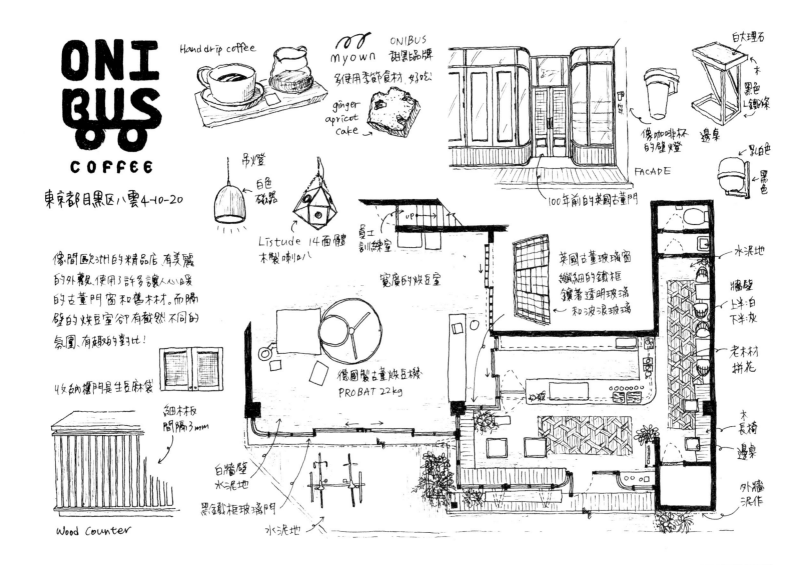

ONI BUS
COFFEE

東京都目黒区八雲4-10-20

Hand drip coffee

myown ONIBUS 甜點品牌
多使用季節食材, 好吃!

ginger apricot cake

吊燈
白色磁器

Listude 14面體
木製喇叭

白大理石
木
黑色L鐵條

像咖啡杯的壁燈
邊桌

FACADE

100年前的英國古董門

乳白色
黑色

像間歐洲3H的精品店, 有美麗
的外觀, 使用了許多讓人心暖
的古董門窗和舊木材。而隔
壁的烘豆室卻有截然不同的
氛圍, 有趣的對比!

收納櫃門是生豆麻袋

細木板間隔3mm

Wood Counter

員工訓練室

寬廣的烘豆室

德國製古董烘豆機
PROBAT 22kg

英國古董玻璃窗
繼細的鐵框
鑲著透明玻璃
和波浪玻璃

UP

白牆壁
水泥地

黑鐵框玻璃門

水泥地

水泥地

牆壁
上半:白
下半:灰

老木材拼花

木長椅
邊桌

外牆泥作

ONIBUS COFFEE 自由之丘店

📍 152-0034 東京都目黑區綠丘2-24-8（自由之丘站）

🕙 9:00-17:00

店外擺放著長椅與桌子，穿插著植栽，這裡是ONIBUS的自由之丘店。今天是個溫暖的冬日，有些客人選擇在室外享受陽光。我一進門就看到氣勢磅礡的原木吧台，隨即找了個可以觀察店內的座位，伴著吹進店內的微風，點了咖啡之後開始打草稿。

環視店內，優雅的元素之間搭配得宜，還有令人熟悉的插圖，是我最喜歡的Chalk boy的畫作。Chalk boy在中目黑ONIBUS二樓也畫了一張大壁畫。咖啡濾掛包裝上也是他的作品，真是個會讓人錢包大失血的企劃。

不同於其他間ONIBUS，這裡提供了豐富的餐點選擇，居然還有越南河粉！以及許多使用當季食材製作的甜點。另外，ONIBUS也已經於2023年3月進駐台北，大家不妨運用閒暇時光去一探究竟吧。

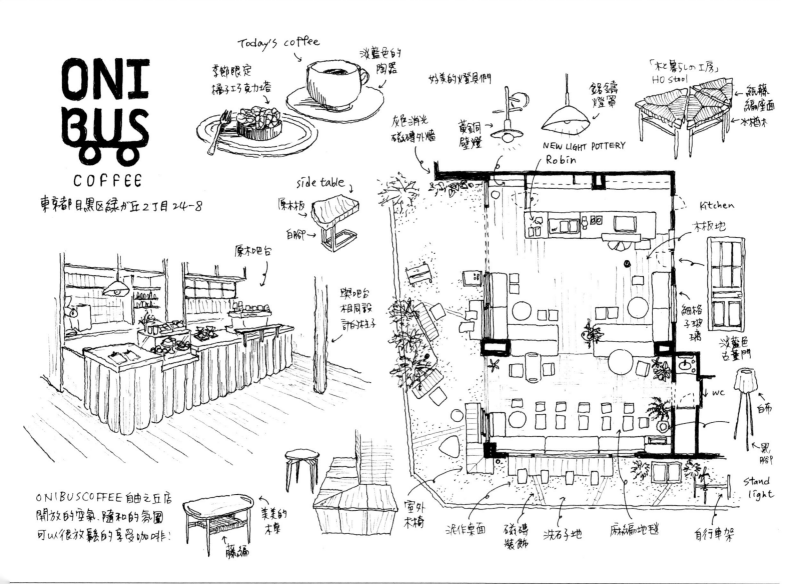

ONI BUS COFFEE

東京都目黒区綠が丘2丁目24-8

Today's coffee

季節限定 橘子巧克力塔

淡藍色的陶器

好美的燈具們

灰色消光磁磚外牆

黃銅壁燈

銘鑄燈罩

NEW LIGHT POTTERY Robin

「木と暮らしの工房」HO stool

←紙藤編座面
←水楢木

side table
原木板
白腳

原木吧台

與吧台相同般計的椅子

Kitchen

木板地

細格子玻璃

淡藍色古董門

wc

白布

黑腳

Stand light

室外木椅

泥作桌面

磁磚裝飾

洗石子地

麻編地毯

自行車架

美美的木桌

藤編

ONIBUSCOFFEE 自由之丘店
開放的空氣，隨和的氛圍
可以很放鬆的享受咖啡！

Nadoya no katte

📍 151-0066 東京都澀谷區西原3-19-3（代代木上原站）

🕐 9:00-18:00（週一到四公休）

低調地現身於代代木上原，將日式古民家改裝為藝廊、展示場與咖啡吧的地方。在晴朗的週五來訪時還沒有客人，身著全黑西裝的年輕咖啡師開始向我介紹這裡的故事。

nadoya是藝廊的名字，來自於日文的「何度」（nando），有著不管幾次都可以再重來的含義，而咖啡吧的地點是民家本來的浴室，還可以看到當時的白色磁磚依舊貼在吧台後的牆上。日文裡浴室和廚房一帶稱為「勝手」（katte），由此誕生了這間店名。

陽光從樹叢隙縫中灑落到日式庭院，被庭院包圍的老屋，有著銳利線條的屋簷和水泥板露台，卻又有種尚未修建完成的氣氛。總覺得在訴說著，不用完美也沒關係，只要不斷向前邁進就好。

後來，一片秋天的落葉差點掉進咖啡裡，抬頭一看我才發現有一顆櫻花樹，邊想像著這裡春天的姿態，邊心滿意足地笑了起來。

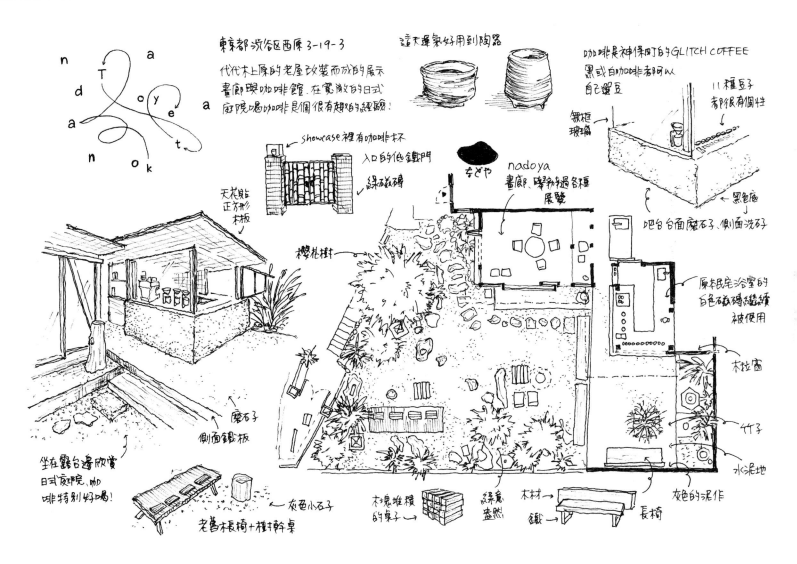

LOU

📍 164-0001 東京都中野區中野5-53-4（中野站）

🕐 8:00-22:00（週三公休）

對於旅人來說比較陌生的中野，其實是個相當有趣的街區。如果來到了小秋葉原的文化發源地「中野百老匯」晃晃，穿梭在商店街兩旁的巷弄裡，可以發現許多充滿個性的小店。LOU就位於這些在地小店之間，不管什麼時段都坐滿了有時髦又有品味的客人。

將入口的門扉往後撤，形成的前方騎樓空間也擺放著桌椅，與中野熱鬧的氛圍幾乎零距離。有變化的八角形窗讓人直呼可愛；厚重木材製作的小椅凳，每張椅背上都有不同圖案；加裝了鐵輪的糕餅櫃，可以沿著軌道滑出去，真想看看這個點子發想人的腦內世界呢！抬頭一看，還有許多「眼鏡燈」吊在天花板上，原來這裡是店主曾經營鐘錶眼鏡店的老家所在地。

LOU的一點一滴，都令人感到驚奇，越仔細觀察，越捨不得離開！

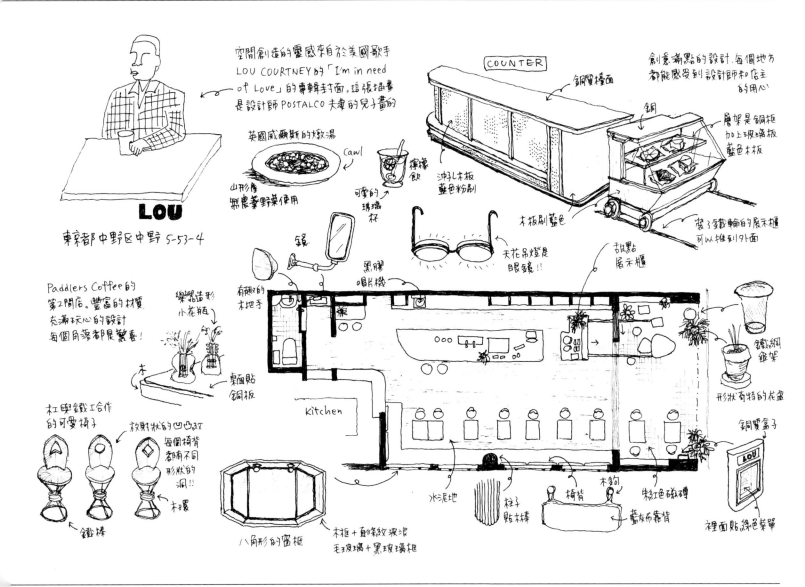

空間創造的靈感來自於美國歌手 LOU COURTNEY的「I'm in need of Love」的專輯封面。這張插畫是設計師 POSTALCO 夫妻的兒子畫的

LOU

東京都中野区中野 5-53-4

英國威爾斯的燉湯 Cawl
山形產無農藥野菜使用

檸檬飲

可愛的玻璃杯

COUNTER

銅質檯面

銅

創意甜點的設計，每個地方都能感受到設計師和店主的用心

層架是銅框加上玻璃板 藍色木板

沖孔木板 藍色粉刷

木板刷藍色

裝了鐵輪的展示櫃可以推到外面

鏡

黑膠唱片機

天花吊燈是眼鏡!!

甜點展示櫃

鐵網花架

形狀奇特的花盆

Paddlers Coffee 的第2間店。豐富的材質充滿玩心的設計每個角落都是驚喜!

樂器造形小花瓶

有趣的木把手

桌面貼銅板

木

kitchen

杜與鐵工合作的可愛椅子

放射狀的凹凸紋每個椅背都有不同形狀的洞!!

鐵棒

木環

八角形的窗框

木框 + 動條紋波浪毛玻璃 + 黑玻璃框

水泥地

柱子貼木棒

椅背

木鉤

朱紅色磁磚

藍灰布靠背

銅質盒子

LOU

裡面貼綠色菜單

地球を旅する CAFE

⊙ 169-0075 東京都新宿區高田馬場2-12-5（高田馬場站）

🕐 9:00-17:00（週一、二公休）

「這裡是我們親手打造的唷！」老闆拿出了一本相簿，向我述說這個空間的點滴。照片裡可以看到這裡從無到有，自牆壁基底開始、粉刷泥作、貼木板到傢俱，都是店主和團隊共同完成。除了年輕夫妻倆以外，還有朋友甚至父母都一起參與。「我們盡量使用對環境不會造成傷害的塗料。」

這天我帶著女兒來訪，她很喜歡店裡以屋中屋為概念的洗手間，因為就像童話故事裡會出現的森林小屋一樣。我想像著他們把屋頂木瓦一片一片貼起來的畫面，望著對面宛如洞穴般的裝飾牆，邊享受我們的咖啡蛋糕。

喜歡旅行的夫妻兩人，使用的咖啡是去清邁時認識的AKHA AMA COFFEE，還一起在東京神樂坂開了一家AKHA AMA呢！

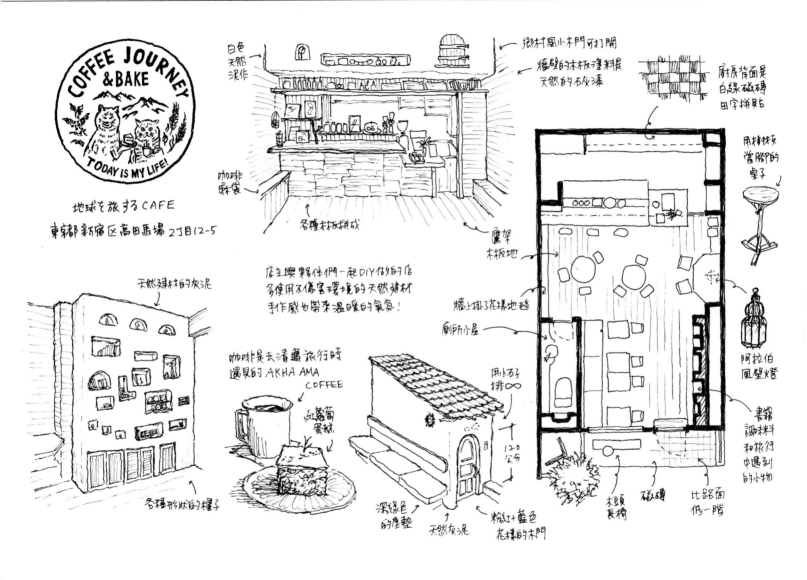

COFFEE JOURNEY & BAKE
TODAY IS MY LIFE!

地球を旅するCAFE
東京都 新宿区 高田馬場 2丁目 12-5

白色 天然 漆作

郷村風小木門 可打開
牆壁的木板塗料是 天然的石灰漆

咖啡麻袋

廚房背面是 白綠磁磚 由字拼貼

各種木板拼成

店主與夥伴們一起DIY做的店 多使用不偏害環境的天然建材 手作感也常來溫暖的氣氛!

用梯枝友 當腳的 桌子

層架 木板地

牆上掛了花樣地毯

廁所小屋

阿拉伯 風壁燈

天然建材的灰泥

咖啡是去清邁旅行時 遇見的 AKHA AMA COFFEE

鳳梨葡萄蛋糕

用小石子 排∞

120 公分

書籍 調味料 和旅行 中遇到 的小物

各種形狀的櫃子

深綠色 的座墊

天然灰泥

粉紅+藍色 花樣的木門

木頭 長椅

磁磚

比路面 低一階

手紙舍 2nd STORY

⚲ 182-0007 東京都調布市菊野台1-17-5森屋コーポ2F（柴崎站）

🕙 12:00-18:00（週一、二公休）

東京以都心23區為中心，往西延伸可以抵達其他小城市，電車路線也呈現放射狀，東西向的鐵道很發達，南北向則大多只能靠公車換乘，或是繞去都心轉搭山手線再換車。這天，帶著女兒從先生老家，偏北的東村山市，到偏南的調布市手紙舍，同樣在東京西側，卻花了兩個小時。

快到站的時候女兒已經睡著，我便抱著她從車站走到店門，再爬上二樓，店裡剩下唯一的位子是一組沙發，謝天謝地。

女兒這天似乎特別想睡，草稿都打完了她還沒醒來，我就得到了短暫的休息時間可以慢慢品嘗義大利麵。平日的中午，店裡九成以上都是女性，趁孩子去學校、老公去上班時，忙裡偷閒地享受一頓午餐。

女兒起床後，我們就共同起身逛了逛店裡，精緻的紙類雜貨、餐具飾品琳瑯滿目。離開時順道去了一樓的「書與咖啡tegamisha」，也是手紙舍經營的一間有賣咖啡的書店，最後我買了繪本給她，開心地細數著，與女兒的跑店人生又增添了一頁。

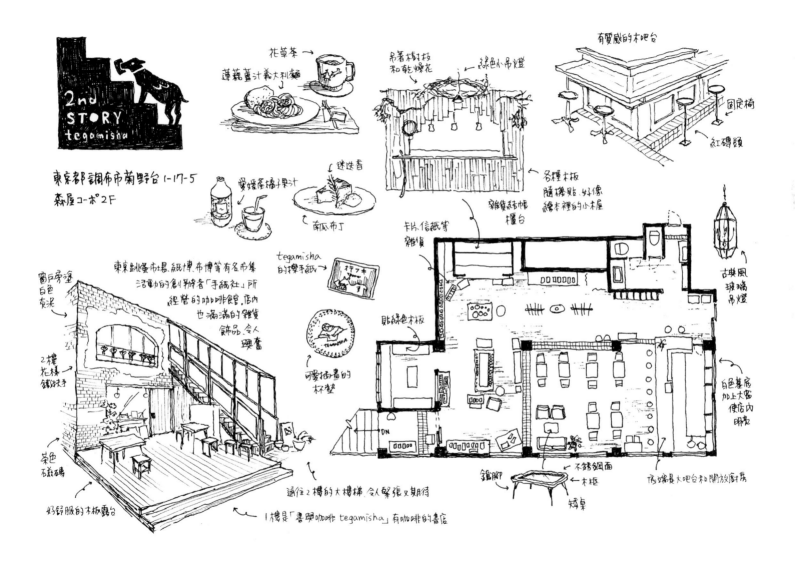

2nd STORY tegamisha

花草茶 →
蓮藕薑汁義大利麵

有質感的木吧台
固定椅
紅磚頭

吊著樹枝和乾燥花
綠色小吊燈
各種木板隨棒貼，好像繪本裡的小木屋
雜貨結帳檯台

東京都調布市菊野台 1-17-5
森屋コーポ 2F

迷迭香
愛媛產橘子果汁
南瓜布丁

tegamisha 的擦手紙
卡片、信紙等雜貨

古樸風玻璃吊燈

貼綠色木板
可愛插畫的杯墊

東京跳蚤市場、紙博、布博等有名市集活動的創辦者「手紙社」所經營的咖啡食堂。店內也滿滿的雜貨飾品，令人興奮

窗戶房塗白色灰泥
2樓花樣鐵扶手
茶色石磁磚
好舒服的木板露台

白色基底加上大窗使店內明亮
為端是大吧台和開放廚房

不鏽鋼面
鐵腳
木框
矮桌

DN

通往2樓的大樓梯，令人緊張又期待
1樓是「書與咖啡 tegamisha」有咖啡的書店

KURUMED COFFEE

📍 185-0024 東京都國分寺市泉町3-17-34 マージュ西國分寺 1F（西國分寺站）
🕐 11:00-19:00（週四公休）

「這間咖啡店，是為了我們女兒誕生的，不是像主題樂園，而是女兒們從小孩到成人之後都會想要來，不管是誰都可以在這裡歇息的地方。」我看著胡桃堂創立時，老闆與夥伴的設計概念資料，還有店家整理的年度相簿，捨不得離開。

店裡的年輕店員看我一臉認真，就開口向我介紹：「空間的概念是一顆大樹，最下層我們稱之為樹根，樓梯下有小孩可以進去的樹洞，最上面還有一間松鼠的公寓！」我在大樹裡逡巡穿梭，果然發現了好多新鮮之處。

每張桌上都有提供長野縣產的帶殼胡桃供客人享用，還有可愛的胡桃鉗，這些胡桃是這裡的員工幫忙採收的。而在樹根和松鼠公寓入口處，則是擺放著「咖啡信」，可以送一杯咖啡給陌生人，當然，你也有可能被陌生人招待，收獲未知的驚喜也不一定。

KURUMED
COFFEE

東京都国分寺市東町 3-37-34
マージュ西国分寺

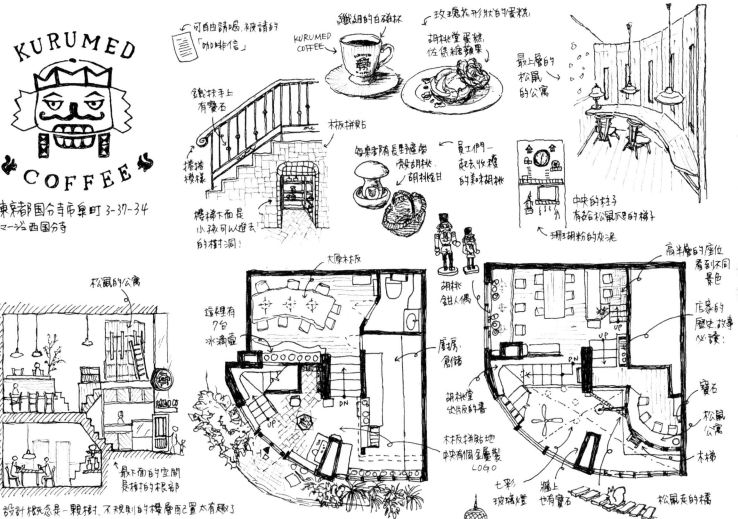

可自由請喝，被請的「咖啡信」

纖細的白碗杯
KURUMED COFFEE

玫瑰花形狀的蛋糕

胡桃堂蛋糕佐焦糖蘋果

最上層的松鼠的公寓

鐵扶手上有寶石

捲捲模樣

木板拼貼

每桌都隨長野産帶殼胡桃胡桃堅果

員工們一起去收穫的美味胡桃

中央的柱子有給松鼠爬的梯子

珊瑚胡粉的灰泥

樓梯下面是小孩可以進去的樹洞！

高半層的座位看到不同景色

店家的歷史故事必讀！

松鼠的公寓

大原木板

這裡有7台冰滴壺

廚房創館

胡桃堂出版的書

木板拼貼地塊有個金屬製 LOGO

七彩玻璃燈

牆上也有寶石

松鼠走的橋

寶石

松鼠公寓

木梯

胡桃鉗人偶

最下面的空間是樹的根部

設計概念是一棵樹，不規則的樓層配置太有趣了

胡桃堂喫茶店

⊙ 185-0012 東京都國分寺市本町2-17-3（國分寺站）
🕐 11:00-18:00（週四公休）

在KURUMED COFFEE開業9年後，於相距不遠的國分寺站附近開了第二間店——胡桃堂喫茶店，走的是相對優雅沉穩的路線。

一樓除了廚房吧台與一張大桌外，還有胡桃堂書店，擺放著他們創立的出版社「胡桃堂出版」的書，和想要推薦給客人的各類好書，樓梯旁的櫃裡還有許多二手書。這些二手書的來源，是店家定期舉辦二手書蒐集會時，由客人將自己看過也同時想推薦給更多人的書帶過來，放在書架上與其他人分享。

店主影山先生，希望胡桃堂成為一個人們可以輕鬆交流的地方。而分享就從自身開始，店裡擺著稿紙和文具供自由取用，也經常舉辦有趣的活動，點子都是由社員們一起腦力激盪所策劃。這種店家與客人總動員的風格，讓人也感染到他們滿滿的活力呢。

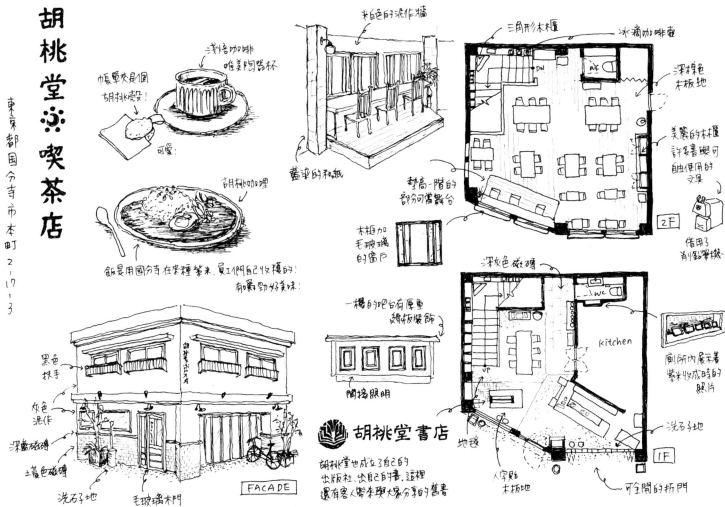

胡桃堂 喫茶店

東京都国分寺市本町 2-17-3

帳單夾是個
胡桃殼！

淺焙的咖啡
唯美陶器杯

可愛！

胡桃咖哩

飯是用国分寺在来種紫米，員工們自己收穫的！
有嚼勁好美味！

米白色的泥作牆

三角形木櫃

冰滴咖啡壺

深棕色
木板地

美麗的木櫃
許多書與可
自由使用的
文具

藍染的和紙

墊高一階的
部分可當舞台

木框加
毛玻璃
的窗戶

2F

借用了
削鉛筆機

深灰色磁磚

一樓的吧台有厚重
繪板裝飾

間接照明

kitchen

廁所內展示著
紫米收成時的
照片

胡桃堂書店

胡桃堂也成立了自己的
出版社，出自己的書，這裡
還有客人帶來與大家分享的舊書

地毯

人字貼
木板地

洗石子地

1F

可全開的折門

黑色
扶手

灰色
泥作

深藍磁磚

土黃色磁磚

洗石子地

毛玻璃木門

FACADE

カフェマメヒコ 三軒茶屋店

📍 154-0004 東京都世田谷區太子堂4-20-4（三軒茶屋站）

🕐 早上9:00-14:00；午後15:00-20:00

三軒茶屋是我來東京時住的第一個地方，那時公司在澀谷，我每天騎40分鐘的腳踏車上班，順便當作每日的運動。

這裡對於旅人來說或許相對陌生，不過三軒茶屋有超便宜蔬菜店、大型超市，還有充滿居酒屋小食堂的三角地帶，如果在深入當地生活之後，下班跟同事朋友來聚會，再去小酌一番，必定會發現不少樂趣。

偶爾我也會跟朋友相約在カフェマメヒコ，它就位於三軒茶屋站後方的一個安靜街區，2005年開幕。翻開菜單，飲品價格都是四位數，雖然一開始會讓人手心冒汗，不過飲品都包含了一次免費續杯。

當時某個戴眼鏡的年輕女店員，拿給我幾份店家出版的刊物，上面記載了店主井川先生強而有力的信念，我一邊喝下熱騰騰的香料奶茶，身心也受到感染而溫暖了起來。

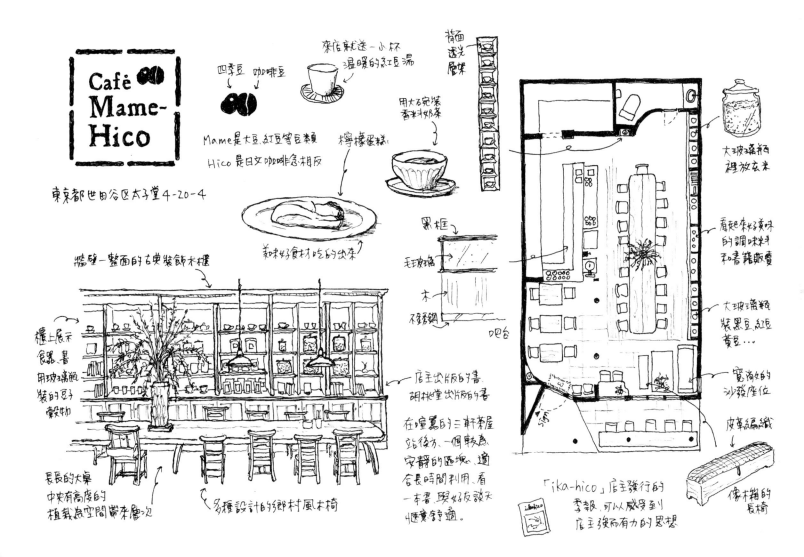

Café Mame-Hico

東京都世田谷区太子堂4-20-4

四季豆　咖啡豆

來店就送一小杯
溫暖的紅豆湯

Mame是大豆,紅豆等豆類
Hico是日文咖啡急相反

檸檬蛋糕

用大石碗裝
香料奶茶

美味好食材吃的出來

背面
透光
層架

黑框

毛玻璃

木

不銹鋼

吧台

牆壁一整面的古典裝飾木櫃

櫃上展示
食器、書
用玻璃瓶
裝的豆子
穀物

長長的大桌
中央有高度的
植栽為空間帶來層次

多種設計的鄉村風木椅

店主出版的書
胡桃堂出版所的書

在喧鬧的三軒茶屋
站後方,一個較為
安靜的區塊,適
合長時間利用,看
一本書,與好友談天
慢慢溝通。

大玻璃瓶
裡放玄米

看起來好美味
的調味料
和書籍販賣

大玻璃瓶
裝黑豆,紅豆
黃豆...

寬尚的
沙發座位

皮革編織

像木箱的
長椅

「ika-hico」店主發行的
季報,可以感受到
店主強而有力的思想

Yellow CAFE

⊙ 155-0032 東京都世田谷區代澤4-17-19 Ｎビル（三軒茶屋站）

⊕ 8:00-18:00（週四公休）

「嗨！妳是不是這位咖啡館手繪畫家？」展示出我的IG畫面，一邊向我詢問的是一位金髮法國女孩，第一次在畫畫時被人認出來，咖啡都還沒喝到就已經覺得心靈富足。

位於三軒茶屋和下北澤中間的住宅區，一早就大門敞開，之後常客陸續進來道早安，帶走一組組咖啡和可頌，或是坐在外面享受豔陽。就如店名的Yellow般，給人一股朝氣蓬勃的感受。

這裡的咖啡使用了在東京尚未有店面的ARABICA咖啡豆，喝著有豐富層次的拿鐵，看著光線透過格子窗灑落，以及眼前客人與店家的互動。最後，與法國女孩道別，我想，自己永遠不會忘記這一天。

YELLOW

Cafe + ?

東京都世田谷区代沢 4-17-19

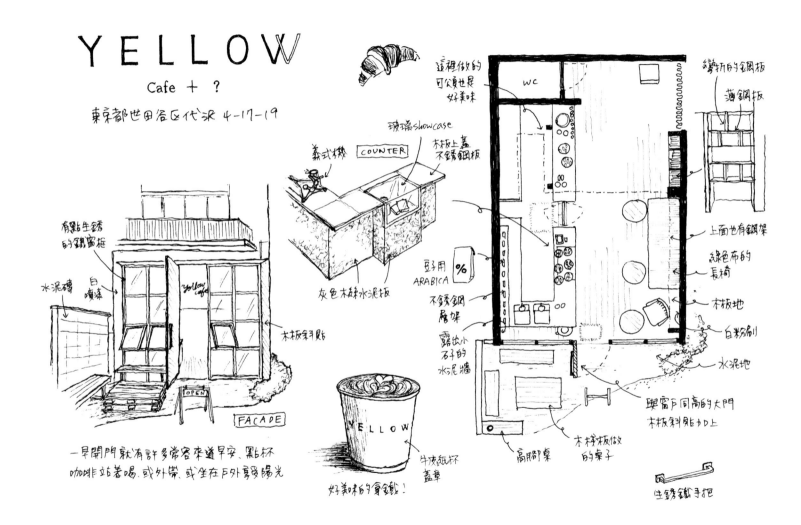

這裡做的可頌也是好美味

義式機　COUNTER

玻璃showcase

木板上蓋不鏽鋼板

wc

彎折的鋼板

薄鋼板

上面也有鋼架

綠色布的長椅

木板地

白粉刷

水泥地

與窗戶同高的大門　木板斜貼加上

豆子用 % ARABICA

不鏽鋼層架

露出小石子的水泥牆

灰色木森水泥板

有點生鏽的鐵窗框

水泥磚　白噴漆

木板斜貼

yellow cafe

OPEN

FACADE

高腳餐桌

木棧板做的桌子

生鏽鐵手把

YELLOW

牛皮紙杯蓋章

好美味的身鐵！

一早開門就有許多常客來道早安、點杯咖啡站著喝、或外帶、或坐在戶外享受陽光

from afar

📍 111-0042 東京都台東區壽2-5-12 加瀨ビル1F（田原町站）

🕐 11:00-19:00

在東京台東區陸續開了from afar、茶室小雨、喫茶半月等，人氣質感店家的主理人來自台灣，我第一次去from afar時還在藏前站，倉庫改裝的店面裡還有唯美的花店，滿滿的古董老件讓人流連忘返。之後搬到不遠處的新店面，我便找了一天前去拜訪。

外觀連窗的曲線造型，好像把店內風景框了起來，形成一幅幅畫，進門後大吧台便華麗現身以迎接客人，連續的弧形木櫃為空間帶來了流暢節奏感，連原本店內的古董老件也一起搬家過來了。

在寬敞的座位，用有田燒、伊萬里燒的杯子喝著鐵觀音，享用如同藝術品般的甜點，一整天倉促的行程，全在這個瞬間得到了慰藉。

from afar

東京都台東区寿 2丁目 5-12

有些古典的氣質空間
放了許多古董家具 唯美的
器皿和甜點 度過優雅
的午後時間

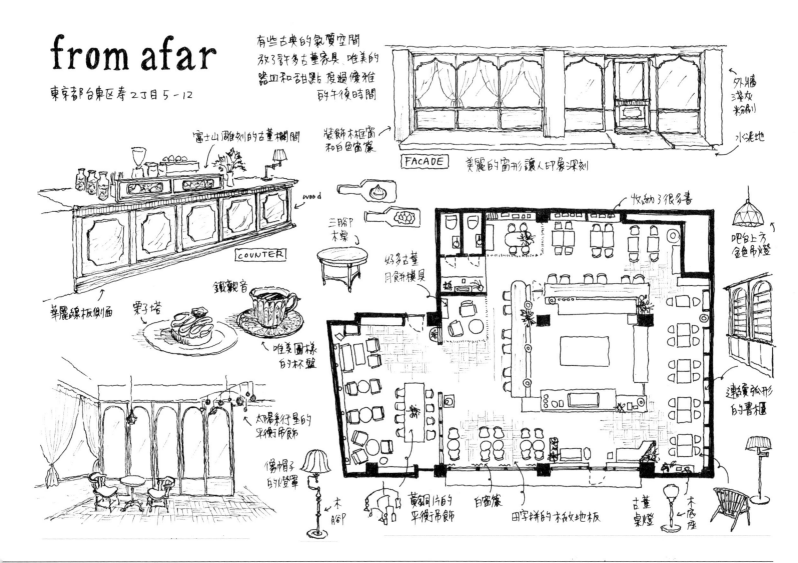

外牆 淺灰 粉刷

水泥地

FACADE 美麗的窗形讓人印象深刻

富士山雕刻的古董欄間

裝飾木框窗 和白色窗簾

收納了很多書

吧台上方 金色吊燈

wood

COUNTER

華麗線板側面

三腳木桌

好多古董 月餅糕點模具

唯美圖樣 的杯盤

野塔

鐵觀音

連續弧形 的書櫃

太陽系行星的 平衡吊飾

傷帽子 的水燈罩

木腳

黃銅片的 平衡吊飾

白窗簾

田字排的木紋地板

古董 桌燈

木底座

Leaves Coffee Roasters

📍 130-0004 東京都墨田區本所1-8-8（蔵前站）

🕙 10:00-17:00（週二、三、四、五公休）

這天與老公、女兒從蔵前站，穿過隅田川散步來到這裡，一週只開三天的Leaves Coffee Roasters，已經坐滿了等待的客人。幸運地，我最喜歡的戶外長椅還空著，我們就邊喝咖啡，邊以店家外觀為背景拍了一張自拍家庭照。

「早啊！好久不見耶！最近還是很忙嗎？」看著店家與客人的噓寒問暖，我也被這樣的人情味給打動。這裡不但有著日本職人精神，還能感受到如美國西岸的自由氛圍。向店家自我介紹後，「我們有受邀去台灣參加活動耶！總覺得與台灣好有緣分。」

已經擁有高人氣的精品咖啡品牌，卻是如此平易近人，咖啡融合在我們的生活之中，應該就是這麼一回事吧。

LEAVES COFFEE
ROASTERS

東京都墨田区本所 1-8-8　　Sat. Sun. Mon. Holiday open

位於藏前，一個禮拜只開了天的烘豆所
隨性又友善的氣圍深受咖啡客喜愛！

咖啡豆袋的LOGO

熟悉的手沖咖啡

托盤的削邊裝飾
（剖面）

簡單的白色瓷杯

有點凹陷處放了咖啡風味說明卡片

蔓越莓司康

店裡也有一些小點心配咖啡

工業風的長臂壁燈

深綠色石磚磚交丁貼、鐵框玻璃窗

用 Leaves 紙箱裝飾

水泥地

水泥地裡鑲了黃銅的LOGO

生銹的LOGO看板和圓筒狀壁燈

整面上懸窗

玻璃窗窗剖面

鋼架上許多豆子、咖啡道具

吧台上方工業風吊燈

side table

回轉玻璃門

木長椅

泥作長椅

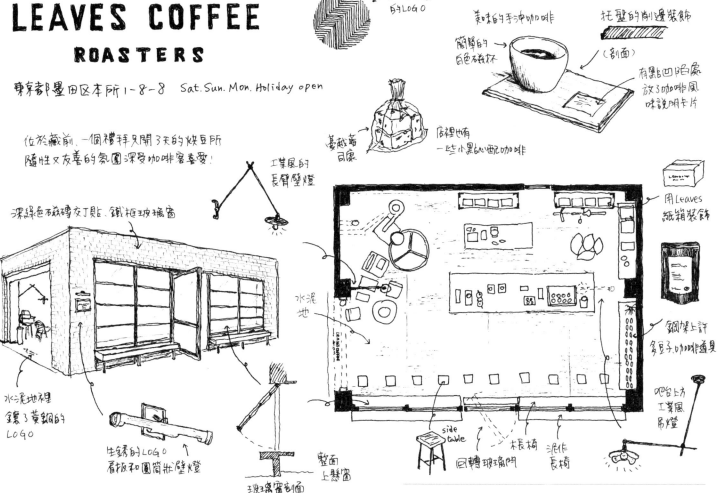

Nui. HOSTEL & BAR LOUNGE

⊙ 111-0051 東京都台東區藏前2-14-13（藏前站）

🕐 8:00-18:00

第一次知道Nui.這個地方時，真的給了我莫大的衝擊。Nui.的誕生，是由業主、工班、設計師三方一起進駐施工現場，一邊討論一邊決定而成，業主與設計師也親身與工班一起動手，並且招募了志工，包含建築科系的學生，或是對DIY有興趣的素人，一起來做粉刷等較為簡單的工程，以共同參與的形式來完成這個空間。

當時的我，還任職於東京的室內設計事務所，通常是設計負責規劃，工班擔任施工的角色，再由業主做最後決策，三者一起在現場的機會大概只有最後點交的時候。也因為Nui.的做法顛覆了我的觀念，才決定去一探究竟。

這裡有著許多無法用設計圖來表現的設計，以工業風為基底，活用自然素材原本的風貌，店內那座壯觀的吧台，伸出的枝幹似乎要迎接鳥兒們的到來。

住宿的旅人坐在曲線大沙發上聊天，當地居民來這裡享用早餐，花店進駐，還時而舉辦快閃活動，晚上則是人手一杯酒互相交流，不管來幾次都依然充滿驚喜，每個細節都令人感受到團隊邊享受邊做出來的樂趣，傳達出一股滿滿的生命力！

Nui.
HOSTEL & BAR LOUNGE
IN KURAMAE,TOKYO,JAPAN

東京都台東区藏前2丁目14-13

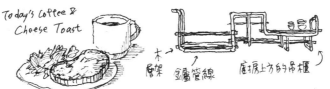

Today's Coffee & Cheese Toast

「跨越所有界線 相聚一堂的場所。」

木層架

金屬管線

廚房上方的吊櫃

← 鋼架與布 做的吊扇

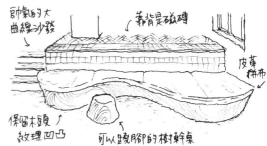

帥氣的大 曲線沙發

靠背是磁磚

皮革 拼布

保留木頭 紋理凹凸

可以蹺腳的樹幹桌

自由的設計,自由的人們 享受自己的時間,與他人的 連結最棒的空間!!

正中央的 接拼羊和 原木桌

迫力滿點的 吧台

活用接拼羊 形狀的原木 台面

黑色H鋼　淡黄綠灰3泥,台面下緣間接光

木階梯

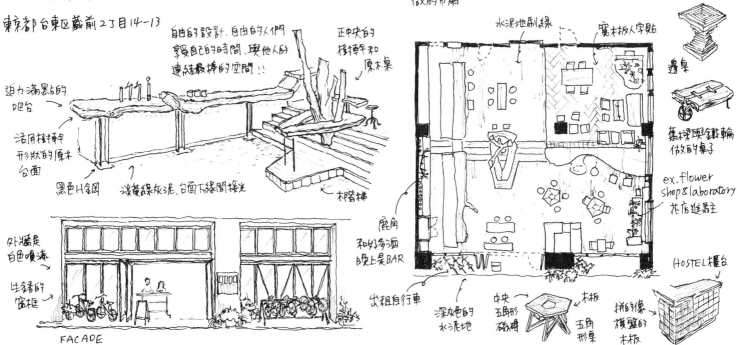

水泥地刷線

寬木板人字貼

邊桌

舊木梁與鐵輪 做的桌子

ex. flower shop & laboratory 花店進駐主

鹿角 和各種酒 晚上是BAR

出租自行車

深灰色的 水泥地

中央 五角形 磁磚

木板

五角 形桌

HOSTEL 櫃台

拼的像 磚牆的 木板

外牆是 白色噴漆

生鏽的 窗框

FACADE

我如何將 空間 轉換成 手繪平面圖

1. 找一間看來不錯的咖啡店
早點去

作為觀察者，我喜歡找出店家想要表達的自我主張，
這是真摯面對一個空間的過程。

3. 拿出自己的 工具夥伴

選一隻自己用的最順的筆最重要！
我喜歡 PILOT 的 Juice up 系列尖尖的筆頭

我習慣使用A5的 5mm 方格筆記本
日本 maruman 的 **Mnemosyne**

2.
找一個可以看到店內
全部空間的座位
點餐、詢問可否拍照

削鉛筆機

橡皮擦

0.3 和0.03的黑色水性筆
最常用到

4. 開始 **目測** 將空間掃描到腦裡

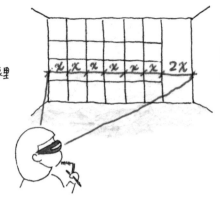

用門 or 窗的寬度來量
設定 x = 幾個方格

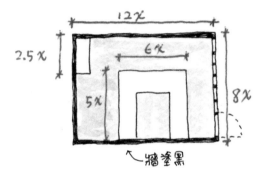

5. 量出來的寬度在腦中 **轉換** 為

由上往下看 的角度

義式機　磨豆機　手沖道具

椅子

6. 畫完大東西（牆、柱、吧台等）
再畫小東西、記得要飛到上面往下看

7. 用最細的筆畫 **地板材質**

方形小磁磚

馬賽克磚

磨石子地

8.

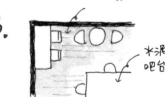

走起來有聲音的木板

水泥吧台

拉出一些箭頭來說明、平面圖 **完成**

玉蘭花計畫 by

COFFEE Sind

玉蘭花特調咖啡

咖啡、玉蘭花、玉蘭花凍、鳳梨果醬

主宰研發的 **左腦香吉士**

有一天看到了一個關於玉蘭花的報道

產業陷入困境的玉蘭花、無疑是台灣人

記憶中的香氣

不希望這個氣味消失、決定

發起「玉蘭花計畫」

將香氣帶進咖啡

喚醒 台灣人記憶。

尋覓 **3個月**

終於從 **屏東** 入手了珍貴的無農藥玉蘭花

但要如何與咖啡做 **結合**

也是個燒腦的艱難任務

歷經 **2個月** 的研發終於！

將這杯最能代表台灣人記憶的

玉蘭花特調 端出吧台

與熱愛咖啡的台灣人分享

材料

無農藥玉蘭花
（香香的）

葷食者可用
海藻膠
（素食者可用）

Coffee Stand 製
玉蘭花鳳梨果醬
（增加甜味層次）

中淺焙咖啡豆
哥倫比亞 豐盈夏花荔
（有玫瑰花香）

手沖咖啡器具
（你習慣用的）

紅冰糖
（清冰的糖）

1.

玉蘭花泡水 **常溫8小時**
花取出分開→冷藏保存

> 泡太久會變辛辣

2. 玉蘭花水 一部分做糖水
一部分與 **海藻膠** 做果凍

果凍做法上網查一下
凝固後切塊

> 用海藻膠才不會
> 影響花的香氣

3. 用 **輕盈花香系** 的豆子

沖一杯冰咖啡，相信你們都很會！

4.

找個你喜歡的玻璃杯
放進果凍、糖水、果醬、玉蘭花
再倒進冰咖啡 **輕輕攪一下**

5. 再找個完美杯墊
大功告成！

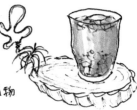

Coffee Stand 流
厚木板 + 多肉植物

先不要攪拌，喝一口咖啡
再輕輕攪拌品嚐

甜味與香氣 的 **層次**

然後吃花凍，再喝一口…呼～ 停不下來了！

137

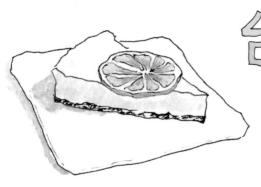

台灣小農檸檬起司蛋糕

by 別 SHELTER 所

這款清爽順口、輕盈不膩的
別所起司蛋糕、加進了

屏東小農的**黃檸檬**

由四位年輕老闆所組成的別所團隊
對食材敏銳度高、喜歡嚐鮮新東西
店內簡餐甜點到飲品、不斷研發
堅持使用 **台灣在地好食材！**

四季都能開花結果
的品種 **優利卡**
味道香氣都很夠！

小農的檸檬田裡
有一塊是專門
for 別所

什麼？別所的
檸檬田！

馬告巧克力

桂花釀溫蛋糕

客家擂茶蛋糕

材料 8吋1模

 黃檸檬1顆
綠檸檬皮屑

 cream cheese
（放室溫軟化）

 消化餅
（敲碎）

 無鹽奶油
（融化）

 無糖優格

砂糖80g
低筋麵粉少量

 蛋黃2
蛋白1

動物性
鮮奶油

1.

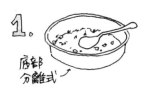

底部分離式

消化餅＋奶油
用湯匙壓在模底
170°烤8分鐘冷卻

3.

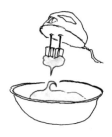

蛋白＋⅓的糖
打發至細緻的濕性發泡
器具要無油水！

2.

蛋黃2顆

無糖優格

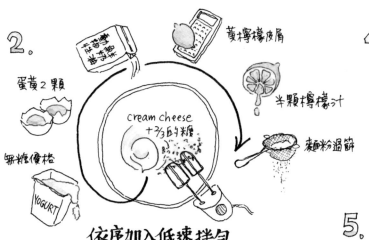

cream cheese
＋⅔的糖

黃檸檬皮屑

半顆檸檬汁

麵粉過篩

依序加入低速拌勻

4. 3分成3次加入2 **輕輕拌勻**

倒入模內隔水烤
165°C、20～25分鐘

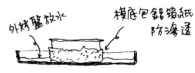

外烤盤放水

模底包鋁箔紙
防滲透

5. 冷卻後放冰箱
冰透再切
撒綠檸檬皮屑
放個裝飾

6. 嗯～

不只是咖啡大叔

咖啡 大叔

【uncle coffee】

有逛過從咖啡大叔的人都知道他家有一面杯牆
地震的時候會第一個想打電話給他確認安否
這天我循著這牆想一探究竟大叔與老婆Selene的生活

一進門就看到
傳說中的杯牆!
一整面牆滿滿的
有田燒!!

「師博做完還
躺尚在地上看!」

寬尚客廳
杯牆前有個
特等席沙發

柚木實木地板

廚房裡的威士忌們
層板有點彎

用葛飾北齋「神奈川沖浪裏」
貓磨爪板放裝豆子的牛奶瓶

自己擴建的烘豆室
有台Woots. 3.0 台灣
製烘豆機 一個小幫手

櫃子上放了滿了咖啡名稱
印章、牆上貼著女兒寫的書法

一開始沖了三種
咖啡給我,每一種
都有明顯香氣,好喝!

日本酒
冰櫃

「咖啡很多,不用喝完!」

後是恆溫管理的
生豆儲藏. 包裝作業區

餐後一杯
香草威士忌.

壞朋友送
的各種酒杯

威士忌配上這個Selene
自製的果醬土司,不太喝
威士忌的我也美味昇天!!

用可樂野的
波佐見燒
「カドウ」濾杯→

櫻花限定版
是有田燒

「為什麼叫カドウ(KADOU)呢?」
「他亂取的啦!」

中午佐賀的是日本佐賀
天山酒造的七田清酒

到宜蘭拜訪咖啡大叔家的當天，我們喝咖啡
佐清酒小酌後，夫妻倆便帶著我到處參觀。
除了杯子，大叔的珍藏豐富，樓梯間掛滿了
川上澄生的版畫，更著迷於有田燒瓷器，從
歷史、職人技法、形狀到顏色，細細品味之
間，我感受到他重視生活的態度，讓收藏不
只是收藏。

咖啡大叔的
杯牆

主要收藏有田燒的
香蘭社、深川製磁
一格約15cm立方體
空間、10×12 格的
120 格也已經放不下
計畫在三樓加一櫃

川上澄生的版畫

富嶽三十六景 復刻版畫

貼在「香蘭合名會社」門口的
浮雕銅門牌

我問了一個難問
「最喜歡哪個？」

還有這個

跟這個、這個...

大叔選 1

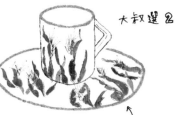

盤是橢圓
琉璃色邊背著
圖案金邊杯組
香蘭社

大叔選 2

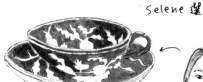

把手很特別的
麥穗圖案杯組
香蘭社

Selene 選

「草花折枝白拔紋」
深川製石瓷

附錄：店家資訊索引

【大安區、信義區】

Congrats Café　　OASIS　　W&M　　RUFOUS　　Moonshine　　MKCR

聲色　　Jack & NaNa　　VWI　　立良　　小青苑

【中山區、大同區】

點二咖啡　　鬧蟬咖啡　　步驟六　　好人好室　　好土　　二會咖啡廳

司康中毒　　Instil Coffee　　別所　　AKA　　菸花

【中正區、萬華區】　　【士林區、北投區】　　　　　【中和區、新店區、文山區】

Coffee Sind

玄珠　　　　磨子

圈外咖啡　　　　RUINS

梅笑糧行

ANGLE ll　　Goodman Roaster

綠河*

*註：此間店未在Google Map
　　上建立地標，故以官方
　　IG帳號標示。

【墨田區、台東區、荒川區】

喫茶ランドリー　　すみだ珈琲　　　Haru　　　Leaves Coffee　　FUGLEN　　HAGISO

カヤバ珈琲　　ROUTE BOOKS　　from afar　　ひぐらしガーデン　　Nui.

Part 2 東京篇

【中央區、江東區】

Turret Coffee	Bridge	BERTH	Single O

Allpress	Tallskogen	TOKYOBIKE

【目黑區、世田谷區】

ONIBUS 八雲	ONIBUS 自由之丘

カフェマメヒコ	Yellow CAFE

【港區、澀谷區、新宿區、中野區】

TOKYO LITTLE HOUSE	Common	FUGLEN

Nadoya no katte	地球を旅する	LOU

【調布市、國分寺市】

手紙舍	KURUMED

胡桃堂喫茶店